U0127208

李味青

国画集

LIWEIQING GUOHUAJI

江苏美术出版社

磊落坚韧传画梅 心净情浓寄写菊

——李味青的人格美学与艺术风格刍议

郭晓川

南朝宋文学家鲍照在他写的《飞蛾赋》中，赞扬了飞蛾扑火的精神。他写道："凌焦烟之浮景，赴熙焰之明光。拔身幽草下，毕命在此堂。本轻死以邀得，虽糜烂其何伤。"将飞蛾奋不顾身追求光明的无畏精神凸显出来。与之对应，鲍照将蝙蝠和文豹的习性作了对比。他不认可蝙蝠的"伺暗"，崇尚飞蛾的"候明"，更不提倡文豹"避云雾而岩藏"的躲避做法。鲍照在这篇文章中，用拟人化的手法，概括了"出世"与"入世"两种人的性格特征，并肯定了入世的积极意义。

观赏李味青先生的绘画作品，了解了他的身世，以及他的艺术见解，不由让我联想到了鲍照的这篇《飞蛾赋》。我认为李味青先生很像鲍照所描写的飞蛾。

李味青先生虽然在人生道路上遇到过很大挫折，但是，他在人生观上却始终体现出"入世"的积极态度，并没有因为个人的遭遇而采取悲观失望和躲藏逃避的做法。他不管环境多么恶劣，依然投身于艺术事业的探索，依然关注着国情时局。在他的很多作品中，表现的思想都是颂扬自然世界的美好，表达出他对生命的热爱。虽然李味青先生在人生的道路上由于中国特殊时期的政治环境原因而遭受磨难，但是，这样的境遇并没有摧垮他的意志。他绝对没有因为这样的个人遭遇而产生遁世的消极思想。相反，李味青先生以满腔的热情拥抱这个对他而言并不公平的世界。在这里，李味青先生彰显了一种敢于牺牲自我的"大我"精神。正是李味青先生的这种立足于"大我"精神的人生观，提升了他的艺术创作的思想境界，并对他的艺术风格产生了决定性的影响。

众所周知，中国的写意花鸟绘画艺术更多的是脱胎于中国文人情结的产物。这样的作品往往被视为文人公余文后的"墨戏"，因此，中国文人绘画的最高标准是"闲逸"。在新中国成立后，传统文人画的"墨戏"性质被否定，同时，这样"墨戏"式的创作和迫于时局而遁世追求"闲逸"的精神已经与新中国的建设格格不入。

所以，在传统文人画如何融入新时代的问题上，中国美术界发起了重要讨论。作为个体的人不可能脱离开他所生存的时代。李味青先生的创作当然也是他所处时代的产物。在这样的时代，持有"入世"人生观的李味青先生寻找到了他的艺术发展方向。在他的作品中，我们始终看到他的磊落与坚强，他的热情与感动，他的雄心与胸襟。

在 1967 年创作的《万木霜天红烂漫》中，我们看到李味青先生根据毛泽东词意而抒发积极向上的感情：挺拔的枝干，清秀而倔强，很好地延伸了原词的主旨。这幅作品既是李味青先生自身精神追求的写照，也是解读李味青先生艺术精神的门径。20 世纪 90 年代创作的《梅花欢喜漫天雪》也沿用了毛泽东《咏梅》的词意，表达了作品的立意。李味青先生在他的《话语录》中就表明他要表现的就是梅花"傲霜斗雪的精神"，并指出这是"人格精神的象征"，凸显出李味青先生强调人格与艺格的统一性的观点。观此图，我们体会到了作者要传达给我们的昂扬奋斗的精神和奋发向上的意气。我们完全有理由认为，这就是李味青先生"大我"精神的精彩写照。

创作于 1974 年的《紫藤双燕》反映出李味青先生关心祖国发展壮大的爱国之心。在题款中作者写道："祖国欣欣向荣，第三世界纷争相建交，斗霸势如破竹。"在同年创作的《藤萝双燕》中也题写了同样的文字。可以想见作者的心情。1975 年创作的《枇杷丰收》，笔墨挥洒、气势连贯，也是关心时局的题材，题款中"人民公社好丰收，战天斗地全无敌。"仍然现出画家愿将自己的精神生活融入到火热的社会实践中的追求。1977 年画家所作的《乾坤清气》没有丝毫的矫揉造作，完全是作者的主动精神的自然流露。作品体现的感情是真挚而热切的，画面明朗而干脆。这样的艺术效果和由此产生的感染力量，完全是由于李味青先生所秉持"大我"精神的结果。一个艺术家自觉将祖国的发展和人民的命运与自己的创作，甚至是自己的艺术生命紧密连接起来，非常难能可贵。同时，这样的思想境界也让李味青先生的艺术观念超越了前人和不少同时

代的人。

在自我人格的塑造上有着崇高的追求。能做到身处逆境而坚忍不拔，除了前述"大我"精神的原因之外，李味青先生对自我人格的完善和要求也是不容忽视的重要因素。在李味青先生的作品中，看不到世界对他个人的不公平对待，我们所眼见者均是对昂扬向上的精神的歌颂和生机勃勃的自然生命的赞美。从这些作品中我们可以感受到一个艺术家富贵不能淫、贫贱不能移、威武不能屈的磊落气度。画家颂扬着生命的美好，在作品中寄托了高尚的情操和对光明世界的追求。这一切，都已经不是传统文人画概念所能容纳下的内容了。

《林泉高致》就是这类反映人格塑造题材的作品。在这幅作品中，画面上遒劲的青松，显示了作者的精神追求。在20世纪70年代，我们还可以注意到李味青先生引用陈毅元帅的诗句来创作的作品。在《陈毅诗意图轴》中，李味青先生写了陈毅的诗句："幽兰在山谷，本自无人识。只为馨香重，求者遍山隅。"看到这里，我们联想到李味青先生的身世和遭遇，就会充分认识到，李味青先生与陈毅元帅的诗作产生了强烈的共鸣。与其说表现了陈毅元帅的诗意，毋宁说是李味青先生表达了自己精神世界和自我人格塑造的真实追求。在这里，李味青先生抛却了传统文人画中经常传达出的归隐思想或怨天尤人的顾影自怜的消极心态，而是代之以对高尚情操的追求。这应该说是一种时代的精神在李味青先生艺术创作中的体现。

注重时代精神，注重自身的修养，注重作品的人民性，是李味青先生在人生观方面的坚定选择。他曾说过："我的画大部分散落在民间了，我很高兴。一个画画的人，不能一天不画。画了干什么呢？又不能天天开展览会。我晚年生活有了基本保障，钱财对我已没有什么用了，生不带来死不带去。有了钱反而累赘。我是在为人民服务，这些画流落在民间，虽然迫不得已，但是好事。只有人民才能将它们世代相传。"读罢这段文字，一个艺术家的高风亮节跃

然纸上。这就是李味青先生的境界。也就是这样的境界才使得他的作品那样高洁，那样阳光，那样淳朴。在艺术市场繁荣的今天，李味青先生的这些观点对很多艺术家具有重要的启迪作用。

有了这样的人格追求，李味青先生在艺术创作上十分注重真、善、美的关系。他非常强调真的价值。他谈道："真、善、美，是和谐的统一，是做人的准则，是做事的准则，也是画画的准则。唯有真，才会有善和美。做人、做事太假，画也不会真，哪里还有什么美可言？"这是李味青先生安身立命的根本，是李味青先生做人、做事的准则，也是他的艺术观念的出发点。很多哲学家和美学家将"真"和"真实"作为艺术作品的首要标准。东汉哲学家王允在其著名的哲学著作《论衡》中讨论内容与形式的关系时，将内容的"实诚"放在首位，提出要"实诚在胸臆，文墨著竹帛"，同时还谈道"精诚由中，故其文语感动人深"。（《超奇篇》）李味青先生对"真"和"诚"的要求非常严格。他曾说过："画画是情感自然的流露，肚子里要有才能流得出来。不要做作，不想画的题材，即使别人点了题也不能画。"他在谈论魏晋诗人陶渊明和谢灵运时说道："人淡如菊，陶、谢之诗所以高出诸家，在意真而味淡，自然平和，如见其人。"这些由人格追求引申到美学认识的过程，也是李味青先生艺术风格形成的过程。所以，我们在他的作品中总能体会到一种简淡、平实、真切和纯净的意境。

进入20世纪80年代中后期，李味青先生的艺术创作又向前推进了重要的一步。愈近晚年，李味青先生的作品愈加追求纯粹形式的表达。而这种纯粹形式的审美特征日益与李味青先生所追求的精神目标以及他的人格特征融为一体，由此形成了李味青先生显著的艺术风格。早在20世纪七八十年代，李味青先生就开始更加注重大写意绘画的简洁。他曾诙谐地谈道："我是做会计审计工作的，在画画中我是做减法的。画面太满了，容易闭塞，搞不好就像被单面子。"对八大山人艺术品质的追羡使李味青先生努力在笔墨趣味

和画面构成上做文章。与以往的作品相比较，作于 20 世纪 70 年代的《紫藤蜜蜂》显得笔意挥洒，用笔苍劲有力，整个画面显出信手拈来、一气呵成的气势。一种凝练、遒劲和简洁的画风显出李味青先生的新追求。创作于 20 世纪 80 年代的《四君子条屏》更是这一画风转变的显证。这四幅一组的作品堪称此一时期李味青先生的力作。第一条屏表现梅的画面用笔如钢似铁，构图自然，画出了梅花的精神实质。第二条屏表现兰花则笔简意周，清秀险绝。第三条屏竹竿倾斜于画面，信笔书写的枝叶显出青竹的平正高雅。第四条屏表现的是菊花怒放，双勾的菊花飞舞灵动，彰显出飘逸潇洒。作品令人耳目一新，完全以水墨表现，实可谓"洗去铅华，方显本色"。

崇尚水墨至上的理念，是李味青先生越来越明确的艺术倾向。他曾经坦率地谈过自己的心路历程："水墨为上。我在美专时画过水彩，教师是薛珍，色彩都学过的。我年青时画的东西是敷色的，还用过粉。后来看了一些敷色粉的画，几十年后色形黯然，反而缺少神采，以至于我索性以水墨为主。八大、石涛的画以水墨为主，几百年后依然神完气足。"这种对水墨的认识和追求，让李味青先生更加注重画面效果的纯粹性以及和精神世界的完全契合。

尤其是 20 世纪 80 年代，这个类型的水墨作品渐渐成为李味青先生创作的主流。这一时期的优秀作品层出不穷，年逾七旬的李味青先生迎来了他的创作高峰期。作于 1988 年的《万古长青》在承续了李味青先生一贯的清癯、劲练的画风的同时，枝干的处理却又平添了苍劲、峻拔。作者的绘画语言愈发凝练与精确。《背临石涛墨竹图卷》《岁寒三友觅知音》等作品，均显出作者在笔墨表现力方面所做的精深探究。《戏拟十三峰》在朦胧湿润中反觉笔力的骨肉相称，体现出柔中带刚的美感。《双松图》和《空谷幽兰》《虾戏图》等等作品，堪称这一时期的代表作。1985 年创作的《耄耄图》，以纯水墨写意，其灵透性和随机的趣味性显出作者轻松驾驭笔墨和画面的高超技艺。该画空灵、奇异，颇见李味青先生的修养。20 世纪

80 年代后期，李味青先生的作品大都体现出苍劲、简朴而不失灵动的特点，如《大熊猫》《横空万里》和《忆老友作菊石图》等等。

进入 20 世纪 90 年代，李味青先生延续了 80 年代的创作势头，并且在水墨表现之外又兼色彩的运用。这一时期的作品，无论是单纯水墨还是兼顾敷色，都展现出李味青先生莫大的自由空间。在人生和艺术的最高峰，李味青先生终于能够在自由的王国中飞翔。《江山万里图卷》《荷花鹡鸰》《松鹤仙寿图》《一望大江开》等作品是这个时期的优秀作品。笔耕不辍的李味青先生在去世的前一年，创作了《霜天佳色》这幅堪称经典的作品，这让我们体会到一位老艺术家在漫长而艰难的人生征途中，孜孜以求人格和艺术的最高境界而无怨无悔，在最后终于享受了完全解放的自由之福报。回首李味青先生的人生，虽遭颇多的劫难，但是，正如灯蛾一样，他义无反顾地奔向光明。而最终，李味青先生与飞蛾相比他是幸运的——他留给了人民更多的精神财富。

（作者系美术学博士、著名美术评论家、著名画家、中国艺术研究院研究员）

看他雨骤风驰处 写出人间第一家

——谈谈李味青现象及其他

◎ 纪太年

我所尊敬的大书家林散之先生曾有诗作：我爱李君名大震，独擎椽笔画荷花。看他雨骤风驰处，写出人间第一家。诗中李君即画家李味青先生。

李味青先生长期生活在南京，我大学毕业后亦成为南京人，但我与李味青先生从未相遇。除了机缘，当初我一度被画坛俗名所累，追名逐利大概也是重要原因。虽未相识，但看到他的作品并不少。萧平先生曾多次向我讲述李先生情况，知道他人生跌宕起伏，生活清苦，经历坎坷。其作品大气素雅，简约高致。其画作之风雅、之高古、之灵性、之大度，为同时代中国传统大写意花鸟画艺术领域高度者。然而，今日之地位、影响又令人扼腕叹息。中国大写意一路实缘于白阳，至青藤已有登峰造极之势，而八大别开生面，走出一条新路，八怪苦铁又有新变，直至白石山翁。山翁之后，大写意数百年主线上，无论如何不能缺乏李味青。李味青除了与众人一样做到笔精墨妙，还不停做减法，将画面减至极致。李味青现象不仅折射建国之后中国文艺界的种种弊端，对当下艺术创作也有着十分积极的意义。

上世纪为什么会出现李味青这样的书画大家？首先归结于当初的学术环境和学术氛围。特别是20世纪三四十年代，是中国的文艺复兴时期，众多艺术领域高手辈出，名家云集。仅仅中国画方面就有徐悲鸿、刘海粟、齐白石、张大千、潘天寿、黄宾虹等。与李味青一样长期生活在南京的艺术家还有傅抱石、陈之佛、钱松喦、林散之、高二适等等。良好的氛围，融洽的人脉，艺术家相互之间广泛交流，共同切磋，艺术水准必然不断得到提高，呈现出异彩纷呈、百花齐放的繁荣面貌，而置身其间的李味青学术水平的高度和广度亦会受到青睐。

其次是江南地区的自然人文环境。人们常说：江南的才子山东的将，陕西的黄土埋皇上。搞艺术是需要有些天分的，而江南人似乎天生与艺术有缘，仿佛注定要吃这行饭。他们气质高雅，多愁善感，受过良好的教育。出身于江南的顾恺之、倪云林、董源、唐伯虎等艺术家举不胜举。通过父子相传，师徒相授，形成了具有浓郁地域特色的绘画形态、绘画氛围，长期的耳濡目染，焉能不激情满怀？李味青作品虽然没有描绘江南风景，但作品中江南风物表现很多，特别是笔墨之间的江南情调，可谓淋漓尽致。另外，江南收藏家云集，在印刷术欠发达的时代，许多名家真迹不轻能目睹。这些藏家的存在，让学画人首先有高水平的摹本，取法乎上自然得其中。

第三，李味青自身的悟性。李味青是一位爱学习并善于学习的人，一个善于学习的人往往是聪明人。他跟老师学习，并非亦步亦趋，而是有选择的吸收。他说："我和我老师们都不同，通过长期写生把他们教的都变了。不写生就不能了解各种翎毛花卉树木的组织结构关系，只能照抄书。我画过几百张八哥草稿，从不同的角度刻画它们的神情。有些姿态写生是抓不到的，完全靠意会。初学力求结构准确，掌握好之后，方能随心所欲，万变不离其宗，再合以其他法，成自家面目。"对于中国画他也有清晰的认识："一张好画，不是逞一时之能，要想站几百年，甚至几千年，惟有水墨能达到。画画不能老实，不妨调皮些，有时候要像个小孩子，那样画出来的画才能有天趣。我画的文人大写意现在不讨喜，很多人喜欢颜色艳丽的，那不奇怪，媚俗的人多嘛。难道没有人喜欢我就不画啦。他们画他们的，我画我的，井水不犯河水。"

第四，李味青有着坚韧不拔、契而不舍的恒心。李味青的艺术道路一点也不平坦。20世纪五六十年代一度被单位除名，靠投稿维持生计，后来稿费也没了，仅依赖爱人的一点工资，勉强糊饱一家人肚子。尽管如此，他依然坚持在废报纸、道林纸，甚至青砖上

练习作画，数十年间，日日如此，日日如是。其间往往是饿着肚子的，如果没有出色的意志力，很难有此恒心。我们知道，人天生有惰性，随着时间之推移，年龄之增长，势必会出现一些懒散的心理和行为。所谓优秀的人、勤勉的人，他们常常会克服自身的惰性，不时让自己发出光芒。李味青最擅长画梅兰竹菊类传统题材，光菊花就画过上百种。不是抄画谱，画谱中没有这种画法，完全是他坚持长年累月写生得来的结果。长期画类似题材，李味青不仅不觉得乏味，而且乐此不疲，一往情深，日日信手挥毫，无限惬意，并能从长期实践中总结自己的创作体会。发现画石要画重，让人抬不动；写兰要有处女美，半遮半掩羞答答，让人空谷怀佳人；画松要气魄大，要古厚；画月季要如新妇乳房，自然饱满动人，产生韵致。

第五，李味青耐得住寂寞，有一颗平常之心。李味青属于画坛边缘人，长期不受关注，但他能安静地看待这一切，耐得住寂寞，以一颗平常之心、虔诚之心对待创作。先哲们一再强调人品即画品。一个画家官迷心窍，浑身市侩气，心浮气躁，如何能画好画？他从不溜须拍马，觉得会有损自己的尊严、自己的良心。同时也不迎合画坛时尚，我行我素，保持本色。流行往往是暂时的，过眼云烟，唯有艺术本色才是真实的。你有几斤几两，别人一看你的画便知。历史上曾经有许多画家声名显赫，到后来还是变成了垃圾。有些画家靠位置才被别人关注，一旦离开官位，便原形毕露，什么也没有了。对于自己许多画作流落到民间，流落到寻常百姓家，流落到贩夫走卒手中，李味青反而觉得高兴，当然这中间有许多无奈和辛酸，个中滋味唯有他本人方有确切体会。

由李味青现象我们又会想到一个恒久的话题：为什么古今中外的艺术大师大都出自民间？李味青一直生活在民间，长期与低层人群朝夕相处，对他们的喜怒哀乐了如指掌。对生活中的一花一草一叶一木零距离接触，相当熟悉，如同知晓自己的年龄和性别。根本不像有些所谓的艺术家浮光掠影似的转几圈，便讲是深入生活。一个长期与生活相拥抱，对生活怀着无限感情的艺术家才是真正的艺术家。他们的作品通常直接采撷于生活的花朵之上，自然相当动人。

长期生活在民间的李味青创作自由，思想亦自由，没有条条框框，更没有禁区。落在纸上，便是自己真实的想法、真实的感受，不必看别人脸色，也没有红头文件的清规戒律，更不必装腔作势给别人看，做着虚荣的文章。民间艺术家往往作风扎实，不图虚名，实实在在做学问。因为生活在民间，无名无权无势的状态无形之中帮助了艺术家。任何事物都具有辩证性。领悟孤独，必伴随着思索的升华。真正有创造性的艺术大家都是从孤独寂寞中煎熬出来的。艺术家受冷落，不被关注，反而让他们不受干扰，一心一意做学问，自己的一亩二分地长得枝繁叶茂。

造成大师在民间的当下重要原因应该是体制。特别是将学术行政化，一些本来纯而又纯的学术机构改成衙门，艺术家的身份变成政府官员。大凡当官的艺术家，除了具备艺术思维，同时仍需具备官员思维，否则根本没法混。拥有官衔的艺术家拥有话语权，如果他有公正的良心还好，否则便顺我者昌，逆我者亡，武大郎开店。为了当上官员，除了有裙带关系，溜须拍马之外，恐怕大量的时间要花费在参展和得奖上面，花很多时间研究评委的爱好和审美情趣，只有迎合评委口味，方能展出和得奖。为达到此目的，只能无限委屈自己，不喜欢人物画的改画人物，不喜欢工笔画的改画工笔，本来追求趣味性的画家参与重大题材创作，长此以往，形成恶性循环，涌现出一批所谓的"获奖专业户"。有人还以此沾沾自喜，其实大部分是"奴书"和"奴画"，缺乏个性，像工厂里统一生产出同规格的螺丝帽。

大凡民间艺术家基本上是草根出身，亲戚朋友圈中亦无贵人。相对而言，飞黄腾达的机会远远少于出身高贵的艺术家或者是名门之后，需要他们付出比常人多出数倍的代价。生活的窘困是他们首先要面对的现实，据说荷兰的凡·高因为没人买他的画，生活没有来源，最后选择自杀。李味青亦是穷困潦倒，生活无着落。这样的民间艺术家还有很多，他们都是真正具有创造性的大家，在世时大都十分贫困、凄苦，这是一个不争的事实。

为什么像李味青这样颇有天分的艺术家被湮没了？其中有哪些值得思考的因素？笔者认为不外乎两方面：一方面是自身原因，另一方面是外部原因。作为艺术家的李味青比较清高，有孤傲、绝俗性，不愿意放下架子丢掉尊严来寻求目的。这是江南文人一贯的传统与作风，宁折勿弯。他们欣赏梅的傲骨、兰的幽雅、竹的高洁、菊的散漫，做人通常也以此为原则。李味青把画画当成自己的生命，无一日不画画，有时睡觉做事都想着画画，日有所思，夜有所想，欲罢而不能。南京另一位画家杨建侯先生常常睡到半夜爬起来呆呆瞧自己的作品。对绘画的发痴入迷使得许多民间艺术家心无杂念，万分钟情自己的艺术。作品成了他们的兄弟、妻子、儿女，与他们进行感情上的交流，畅快无比。与此同时，作为人的其他的能力被相对淡化许多，特别是社会学方面。他们不善于与人相处，有的甚至害怕与人相处，比较"宅"。长期的封闭，长期的孤独，渐渐与社会脱节。如果说社会抛弃了他们，也可以说他们抛弃了社会。

外部原因属于世俗社会层面。李味青有历史问题，曾经在国民党的相关部门待过，与国民党中某些人有交往。在上世纪五六十年代，此类历史问题特别容易把人搞倒搞臭。其次，李味青是底层艺术家，在圈中没有话语权。他长期被忽视、排挤，远离画坛核心。没有在画院、美协、文联等专业机构供职；也没有在高校、文化局等与文化相关的地方工作。好像画界发生的任何事情均与其无关，相关机构也不会去通知他。现代美术史上，曾涌现出康有为、蔡元培、徐悲鸿、陈师曾、傅雷等一批伯乐，他们负有民族文化责任心，积极发现推荐千里马，用他们的关怀去支持画坛新秀脱颖而出。李味青没有那么幸运。认识他的人中间也有人发现他的才学，无奈自身实力有限，此所谓心有余而力不足，充其量为小伯乐。没有伯乐的抬举、赏识，千里马只能屈死于槽枥之间，徒叫人悲伤而已。一般情况下，艺术家过世之后，面临着二度推广问题。往往由他生前的家人、朋友、学生来完成，积极推广他的学术成就、绘画影响、市场价格，但李味青的学生和家人中间仿佛没有这样的能人，让死后的李味青更加寂寞、更加败落，不得不让人扼腕叹息，徒生悲伤！

没有优秀艺术家的民族是可悲的，有了艺术家而没有很好保护的民族是更加可悲的。多一些宽容，多一些理解，多一些尊重，多一些关爱，让李味青的悲剧不再重演，是大家的共同愿望。当历史的车轮进入二十一世纪，终于有一些有识之士重新认识了李味青的价值。他们通过各种渠道宣传李味青，介绍李味青的作品，在大江南北形成一股不小的气势，其中不乏萧平、邵大箴、杜大恺、孙美兰、郭小川等名家，亦有王江华等有实力的企业家。相信假以时日，李味青一定会被重新挖掘，闪耀其应有的光华。

2012 年 10 月 6 日夜草成于南京诗画堂

（作者系著名学者、著名美术评论家、艺术市场研究专家、作家）

图版

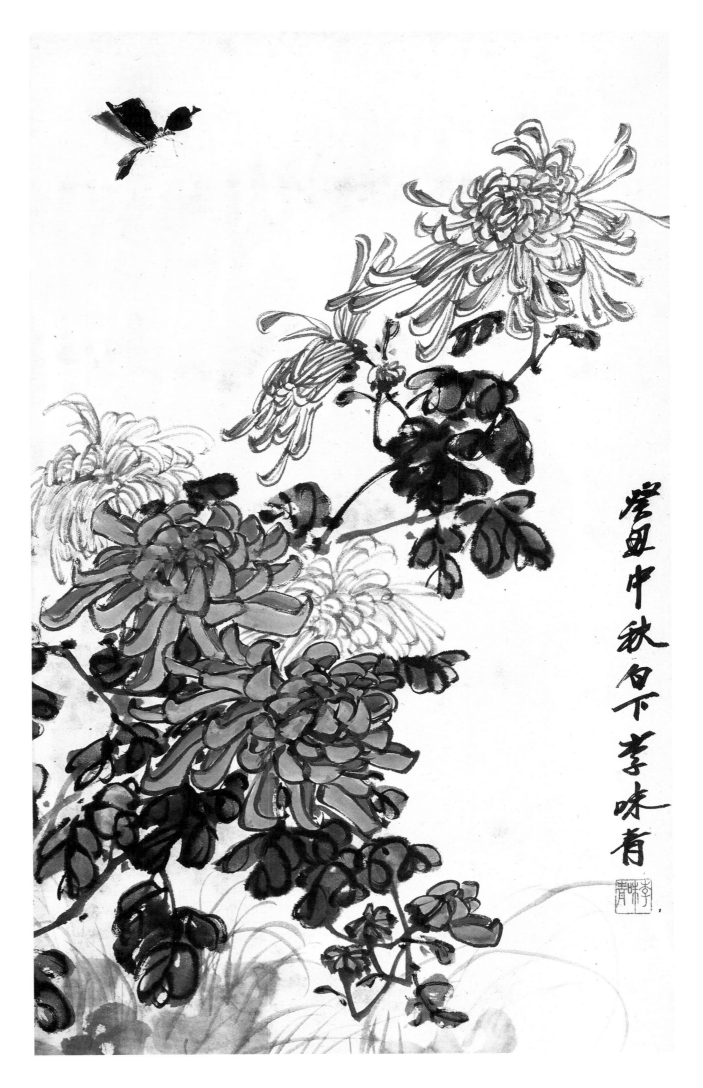

癸丑中秋月下李味青

秋色赋

77cm×47cm

1973 年

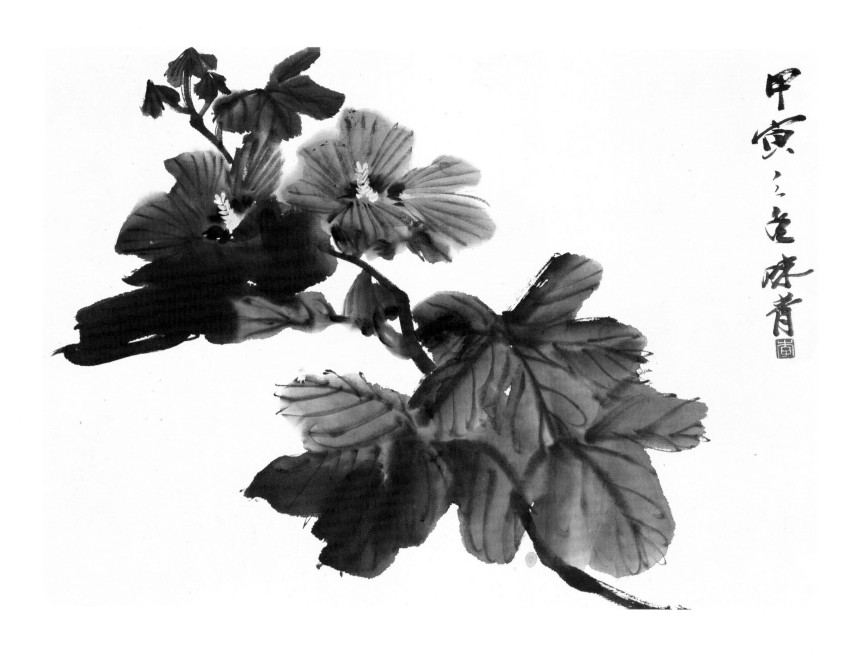

艳冠群芳

34cm × 45cm

1974 年

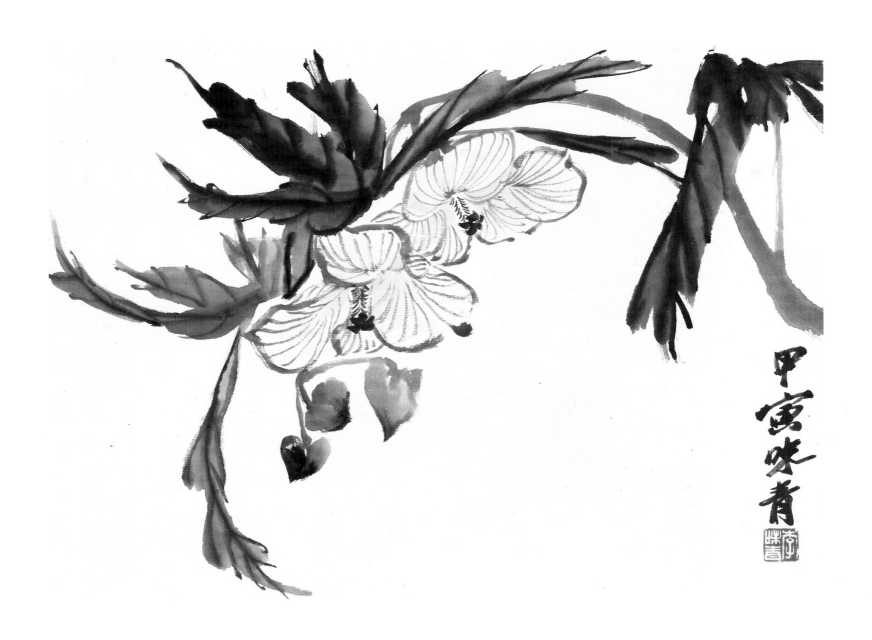

花开时节动客情

34cm × 45cm

1974 年

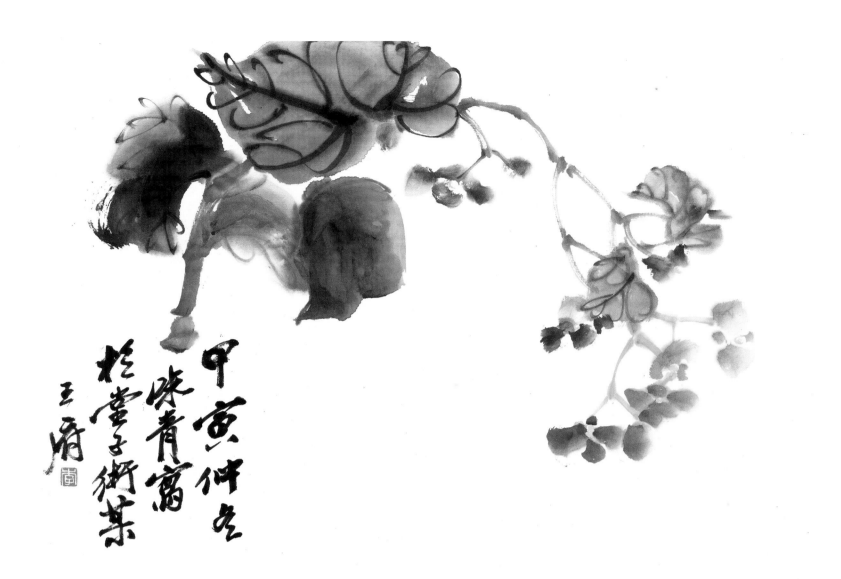

清秋

34cm×46cm

1974 年

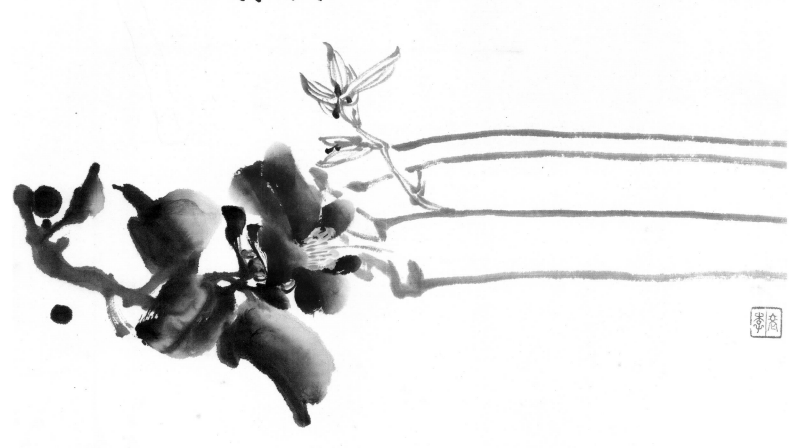

十分春色江南
甲寅
味青

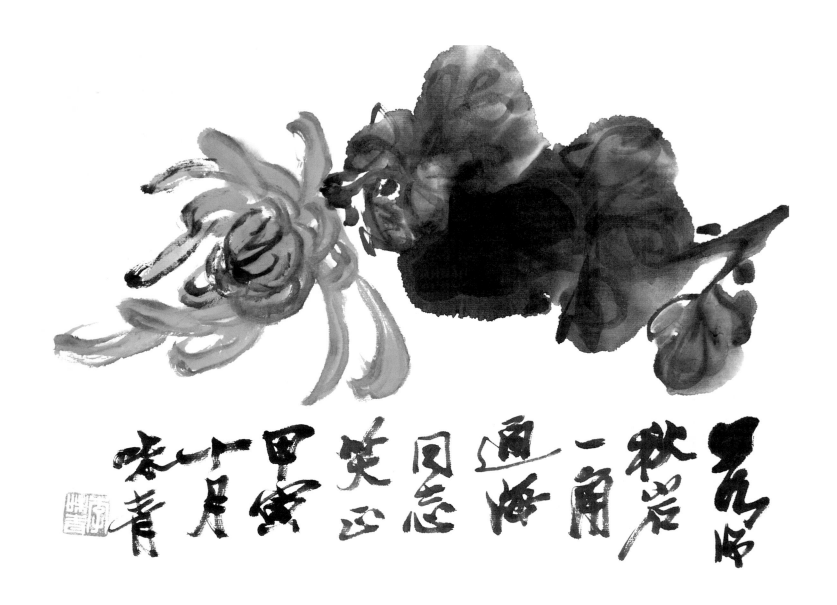

落得秋岩一角

28cm × 39cm

1974 年

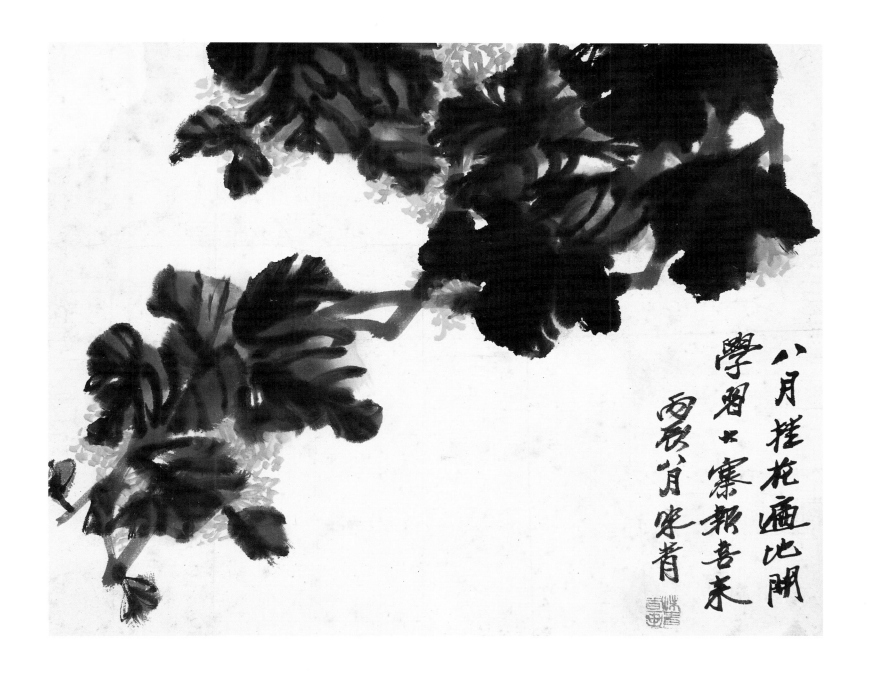

八月桂花遍地开

39cm×42cm

1976 年

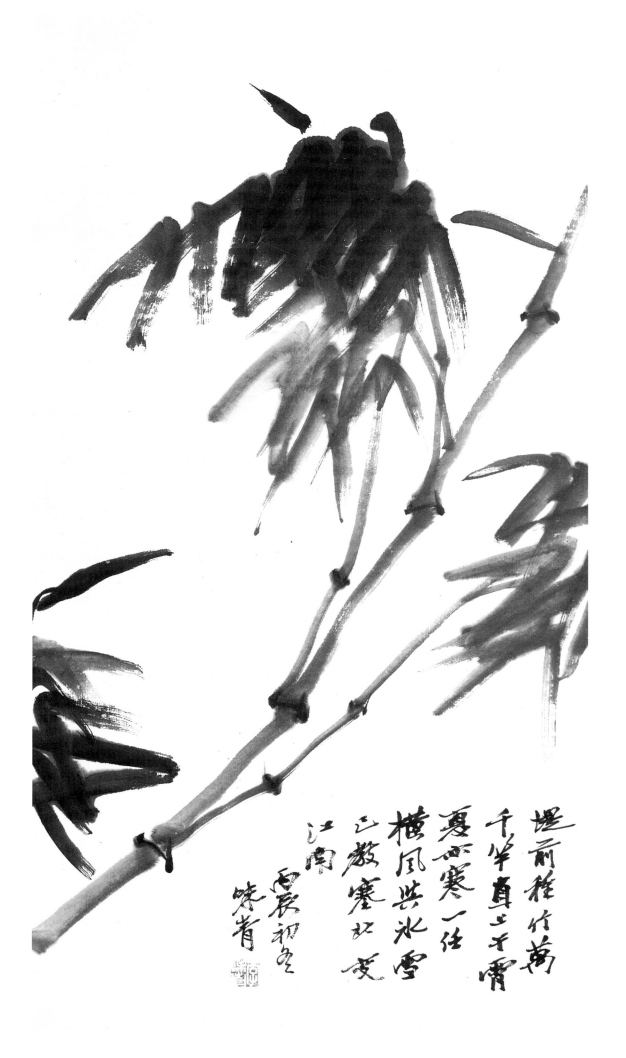

冰清玉洁

61cm×32cm

1976 年

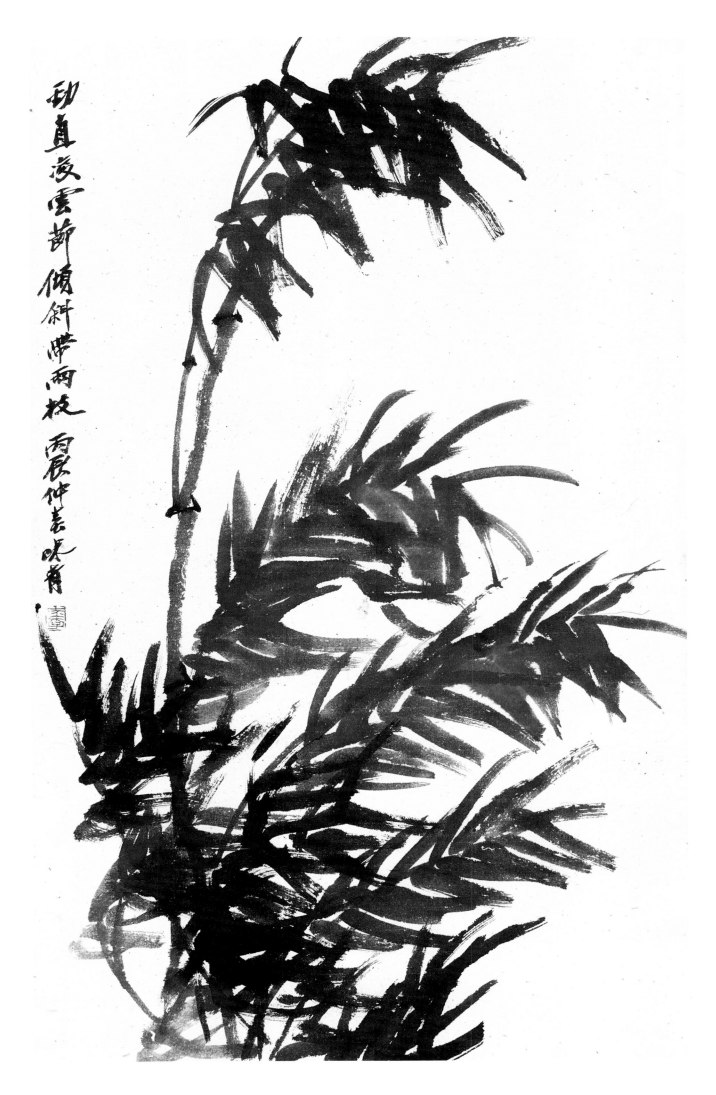

劲直凌云节

80cm × 50cm

1976 年

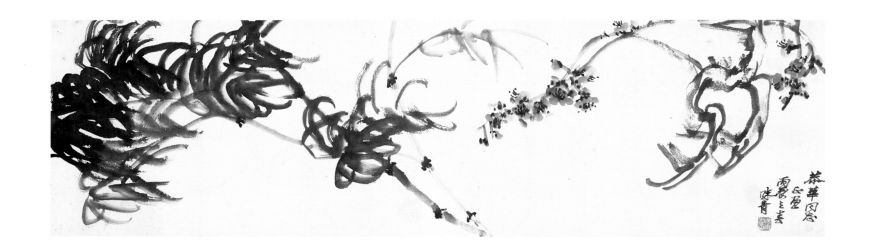

双清

34cm×120cm

1976 年

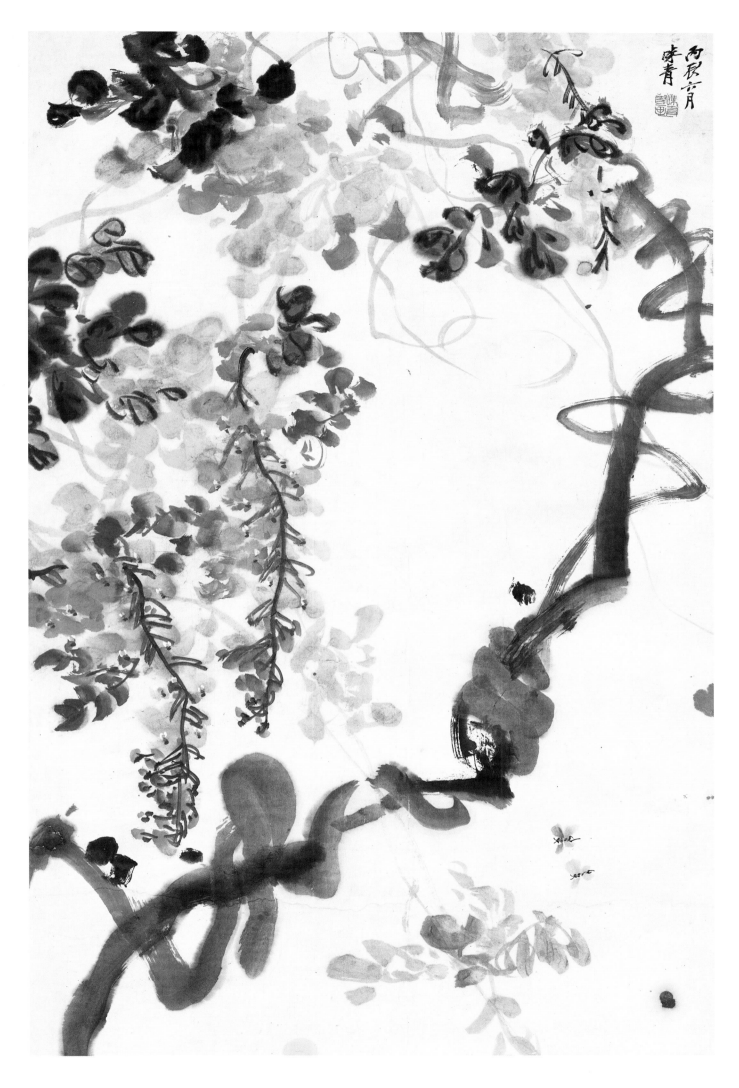

庭前花开蜂亦忙

86cm × 56cm

1976 年

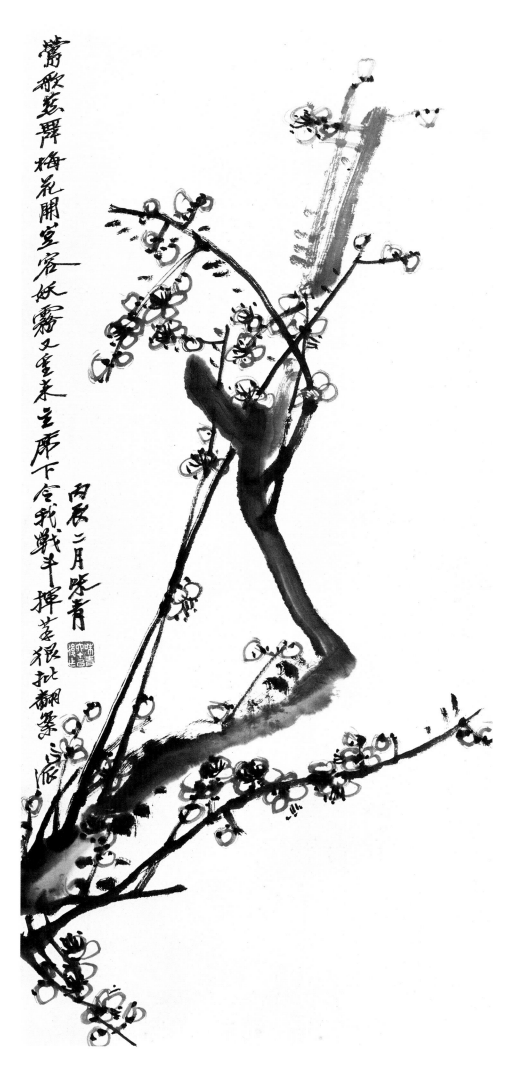

霞散葵畔梅花開堂容妖霧又重来主席下令我戰平揮亳狠批翻案派 丙辰二月味青

四条屏之梅之灵

80cm×36cm

1976 年

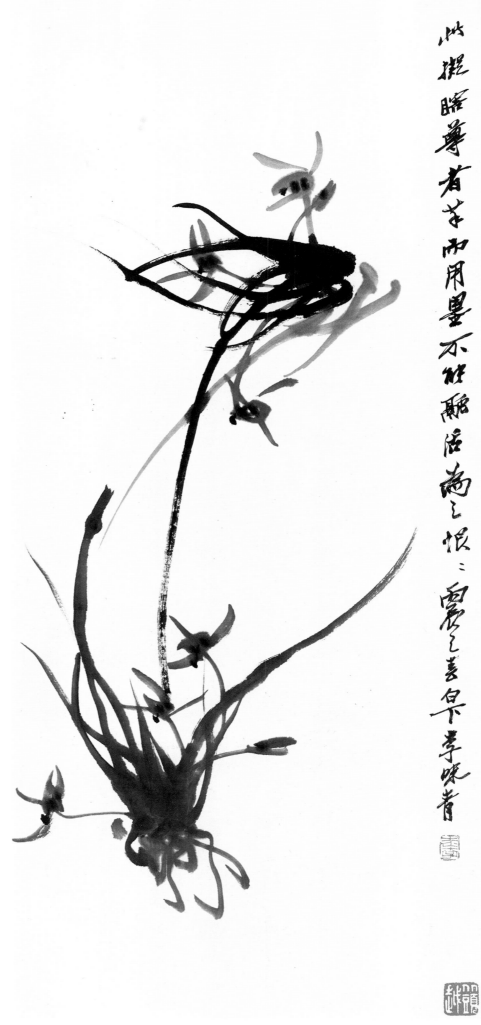

此拟瞭草者而用墨不能醲活为之恨々 震之喜早春晚青

四条屏之兰之幽
80cm×36cm
1976 年

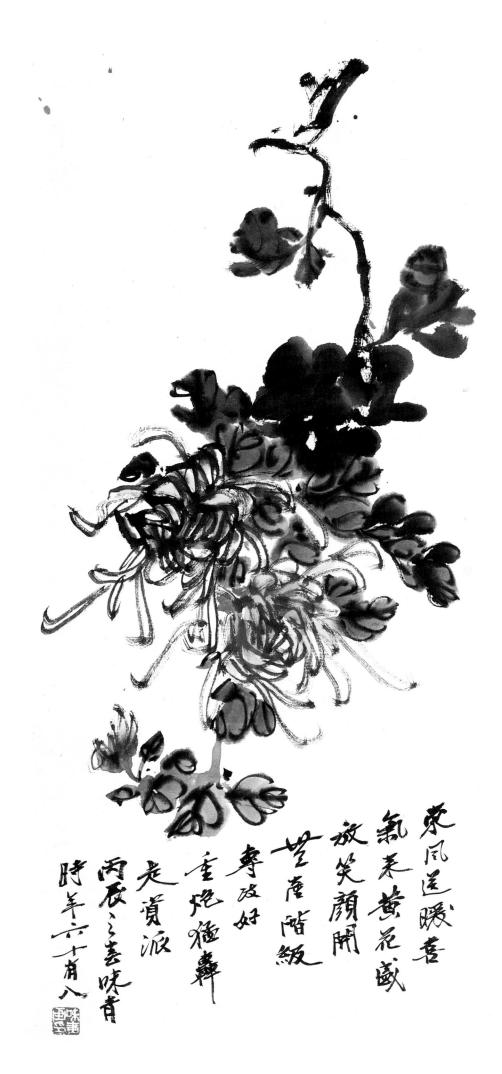

東風送暖春
氣來黃花盛
放笑顏開
莘產階級
專政好
全炮猛轟
走資派
丙辰之春味青
時年六十有八

四条屏之菊之韵
80cm × 36cm
1976 年

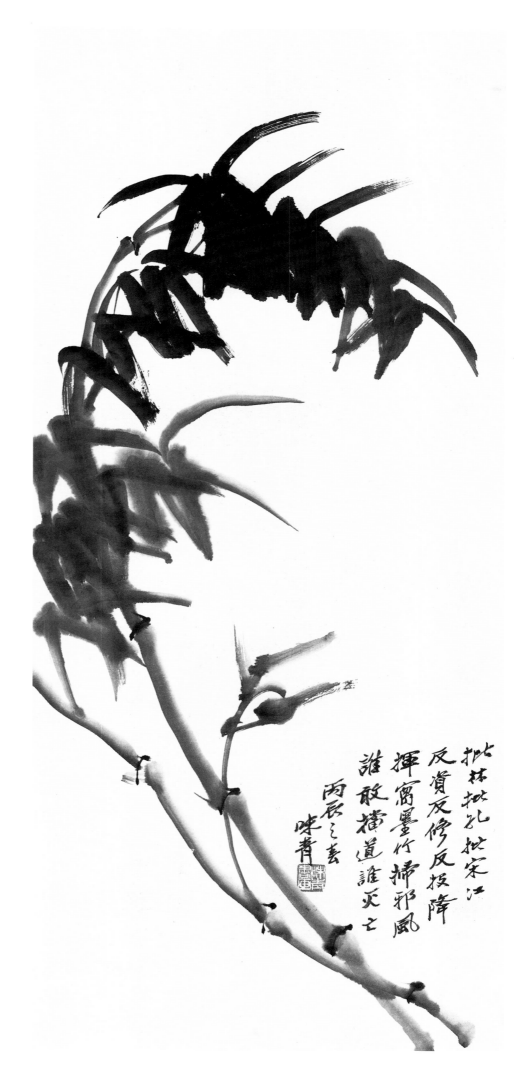

批林批孔批宋江
反资反修反投降
挥写墨竹扫邪风
谁敢拦道谁灭亡
丙辰之夏
味青

四条屏之竹之洁
80cm × 36cm
1976 年

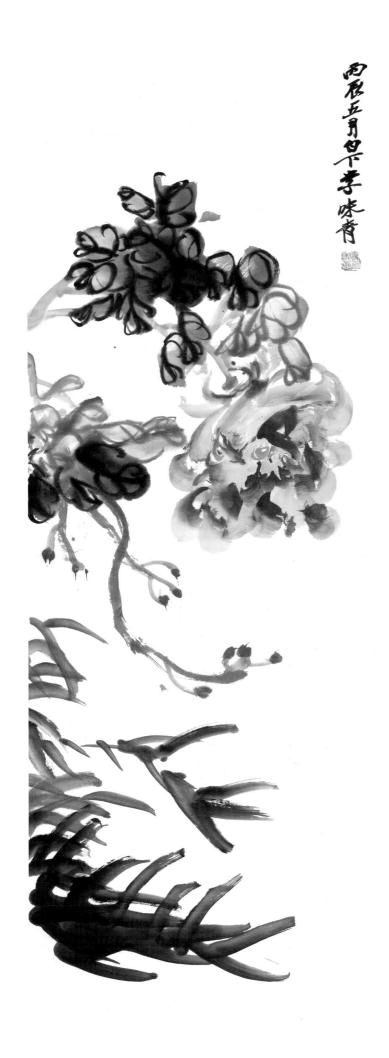

花开时节动京城
104cm × 35cm
1976 年

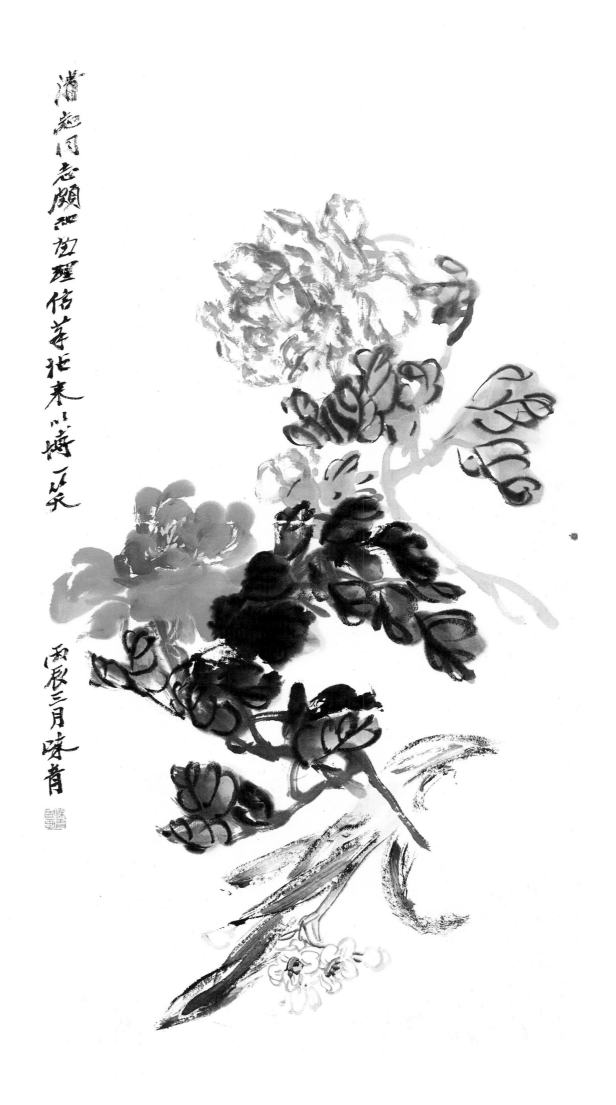

潇如同志属△均理倍莘批寿以博一哭

丙辰三月味青

春园芳菲

95cm×50cm

1976 年

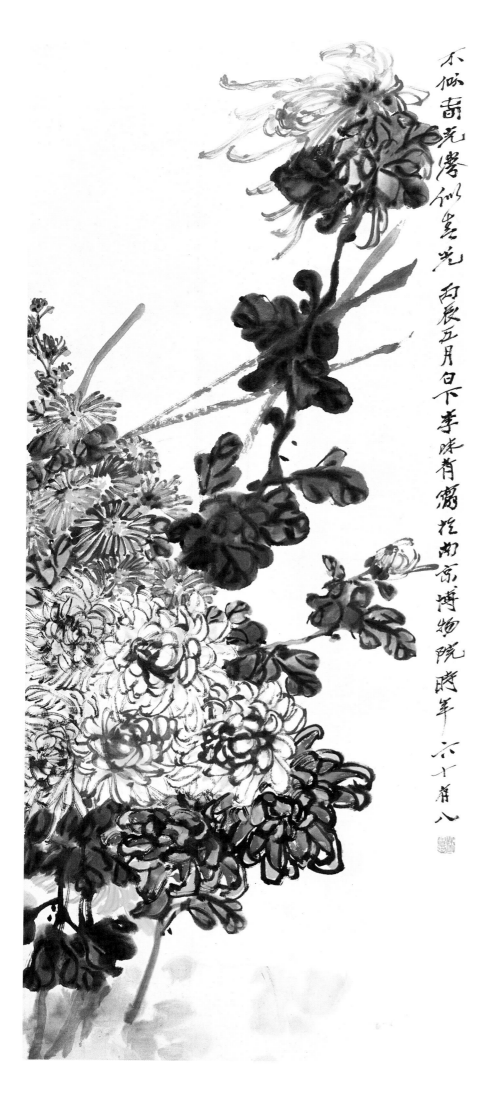

不似春光胜似春光
115cm × 48cm
1976 年

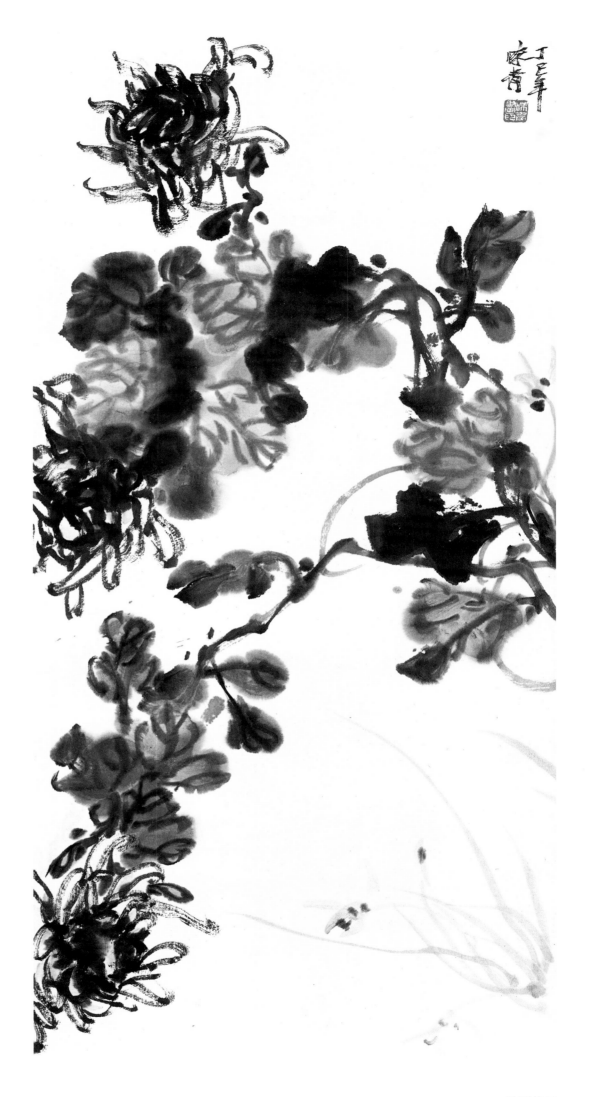

秋园佳景

69cm × 34.5cm

1977 年

力争上游

65cm × 34cm

1978 年

古风犹存

109cm × 34cm

1978 年

童年曾见此景

96cm×33cm

1979 年

众香国里有此君

68cm × 46cm

1980 年

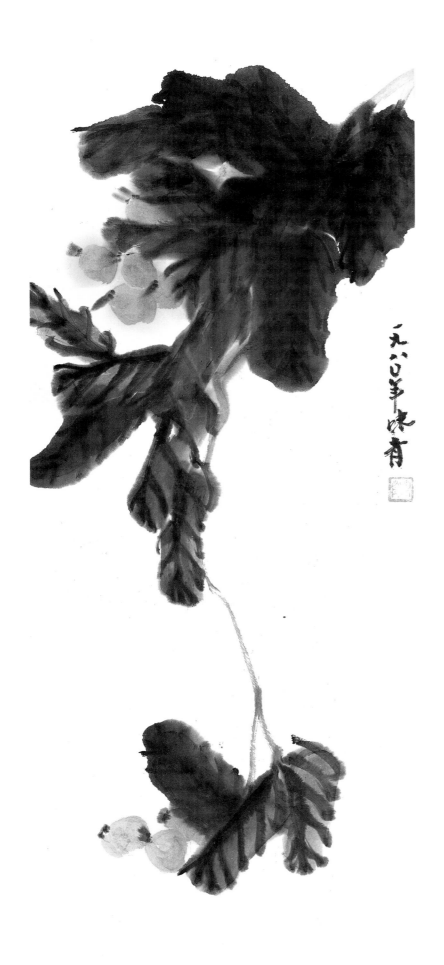

宣和往事

90cm × 33cm

1980 年

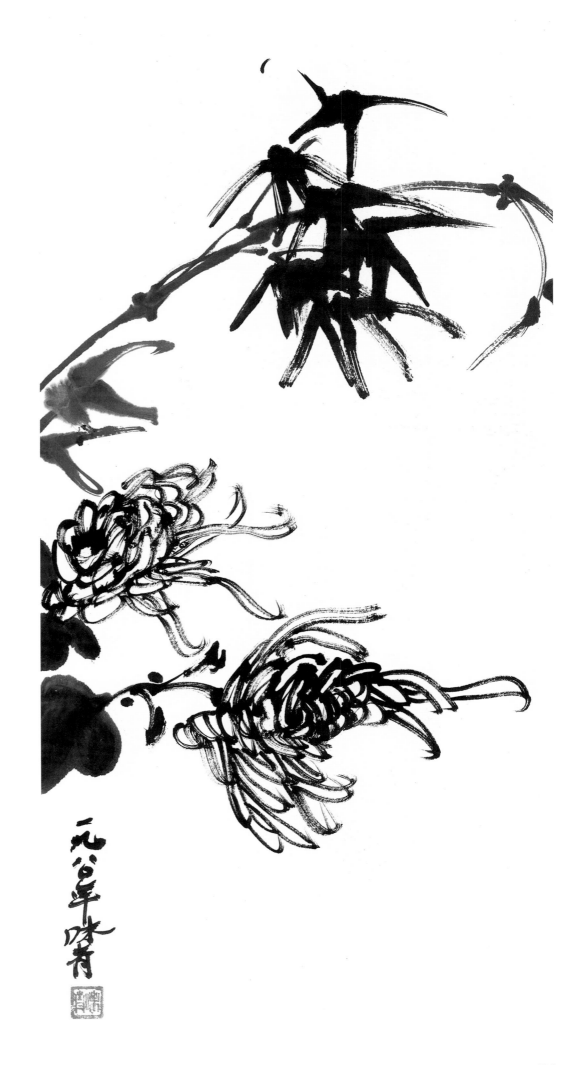

对话

70cm × 34cm

1980 年

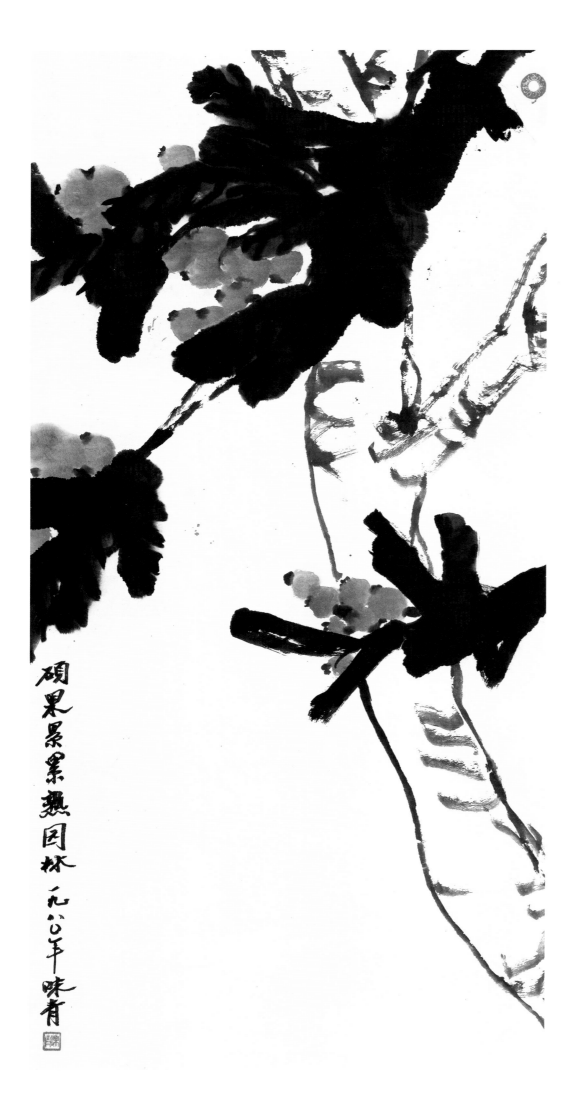

硕果累累熟园林

125cm × 62cm

1980 年

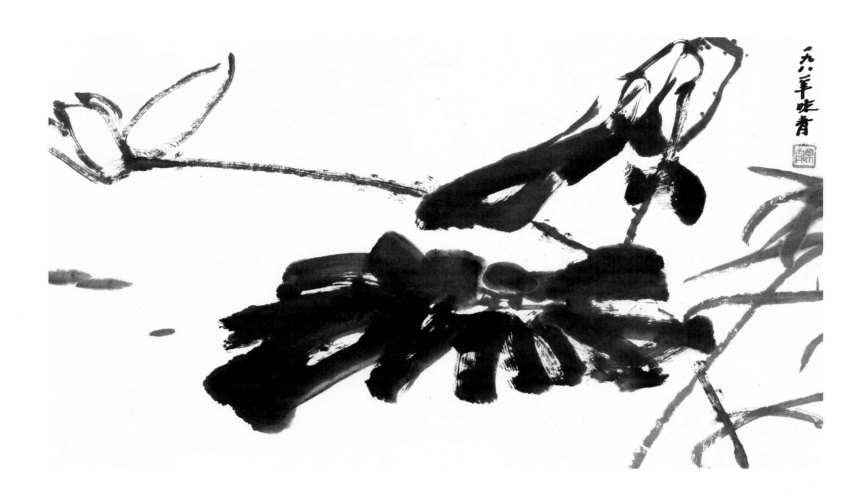

莲叶何田田

40cm × 69cm

1981 年

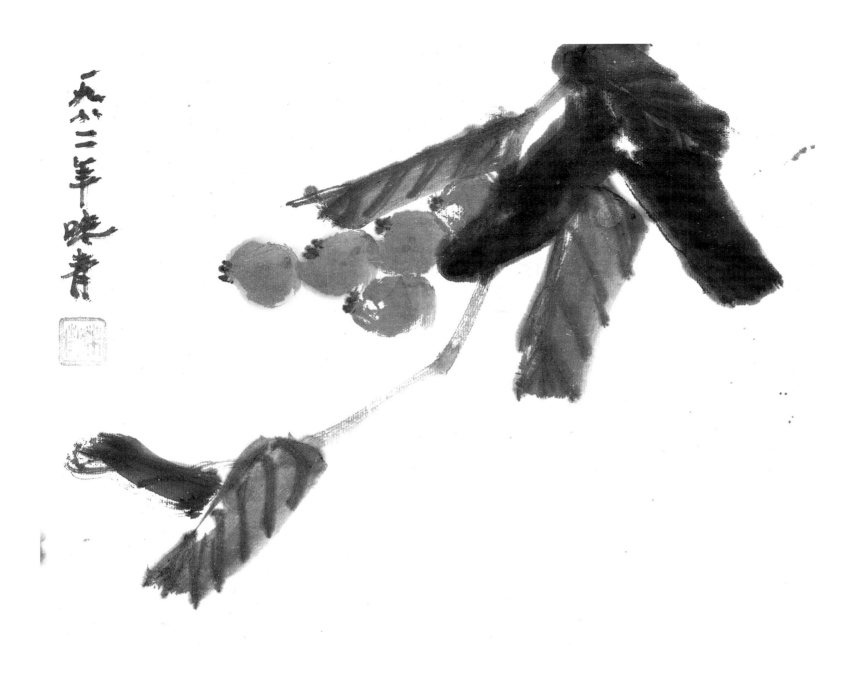

黄金果

27cm × 34cm

1982 年

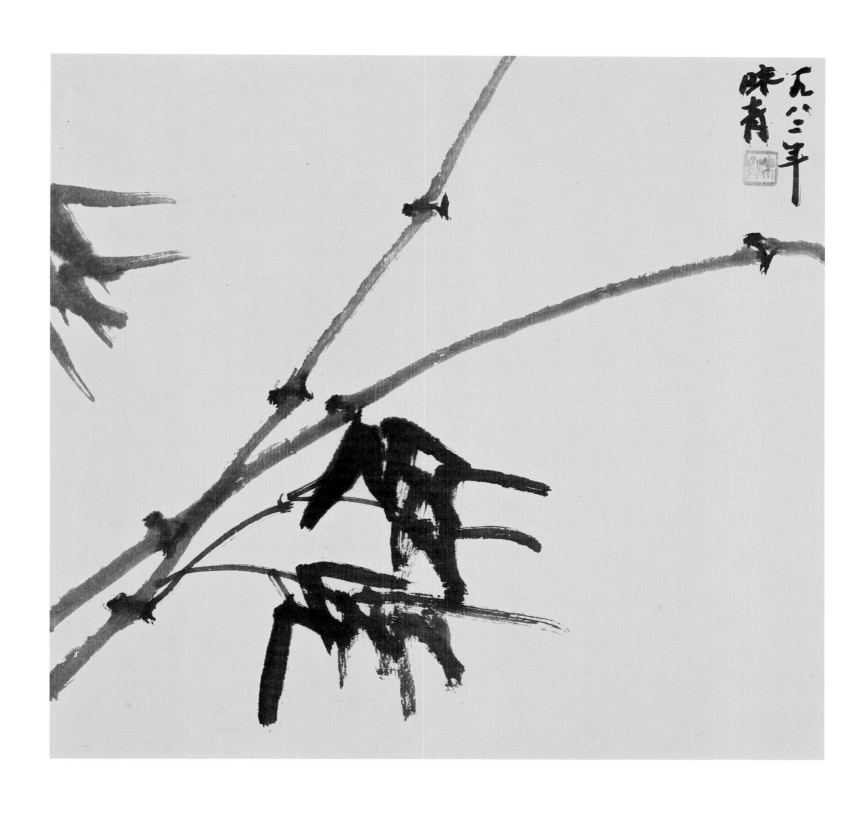

直上云霄
48cm × 45cm
1982 年

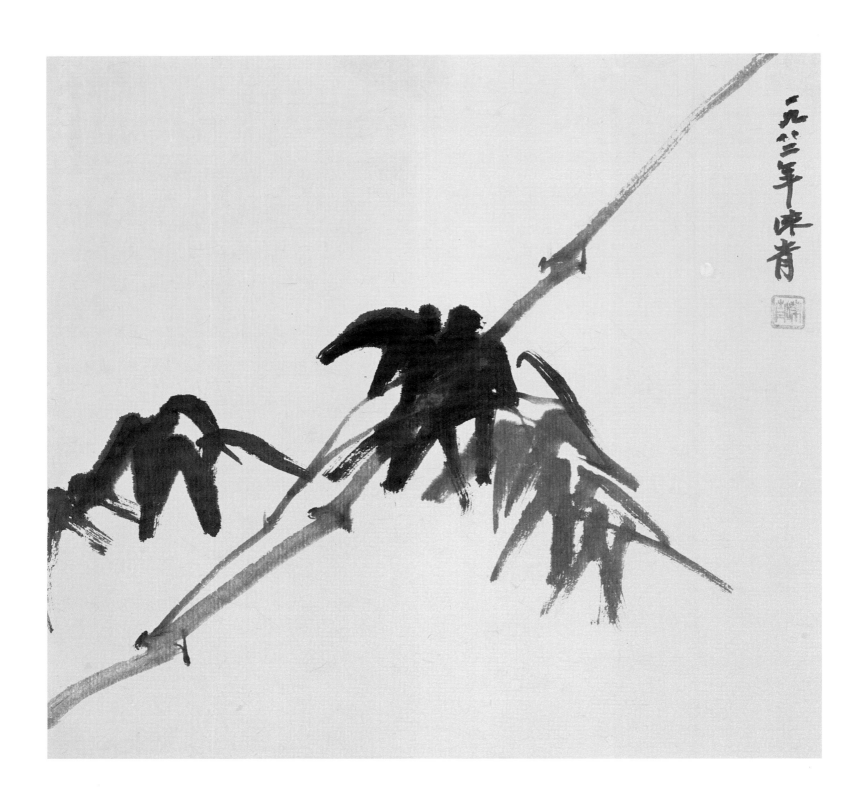

虚心劲节

48cm × 44cm

1982 年

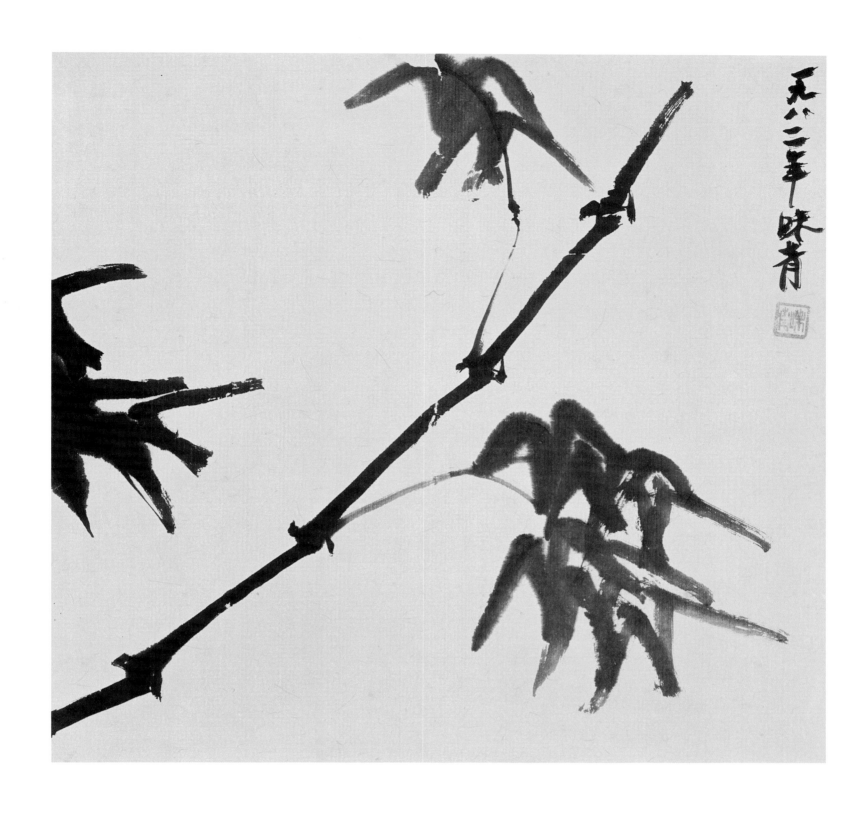

幽谷有翠竹

47cm×45cm

1982 年

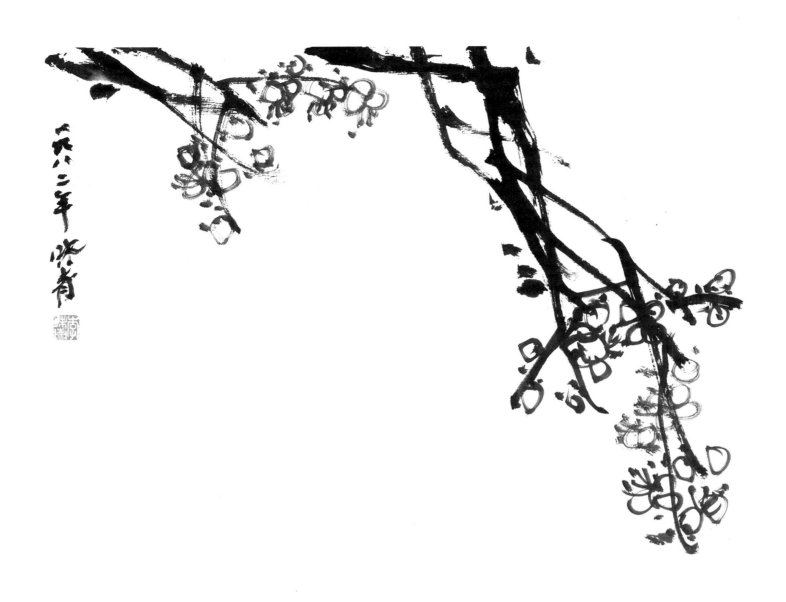

梅花欢喜漫天雪

35cm × 53cm

1982 年

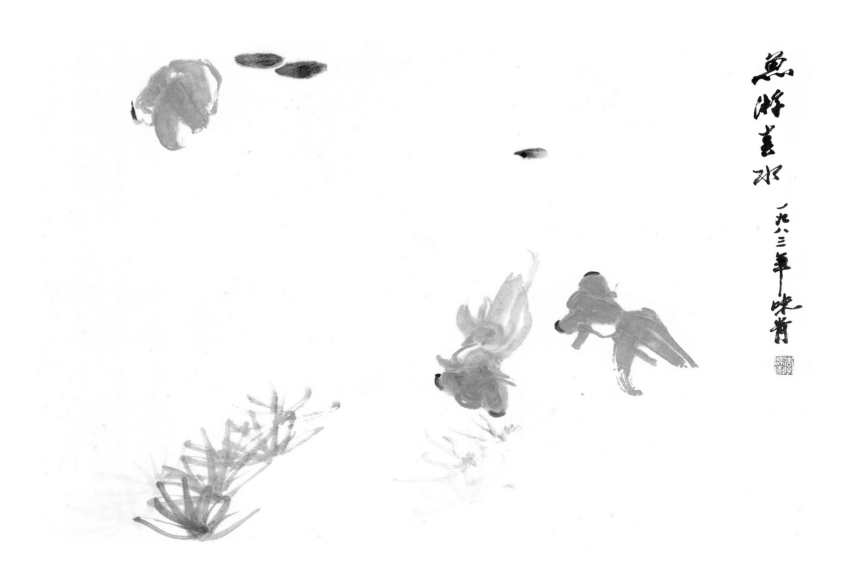

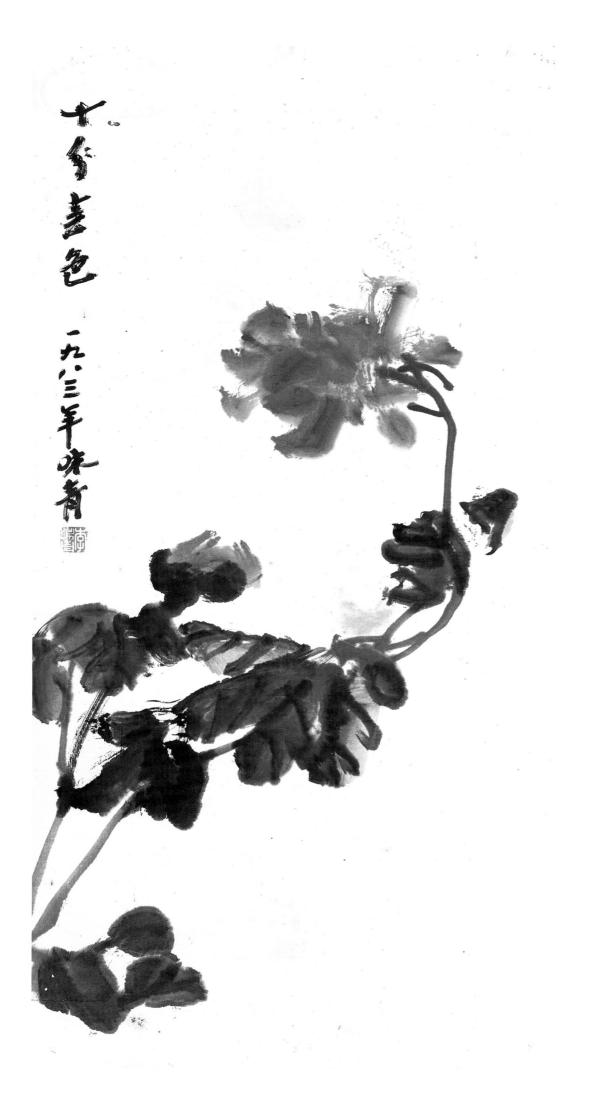

春和景明

68cm × 34cm

1983 年

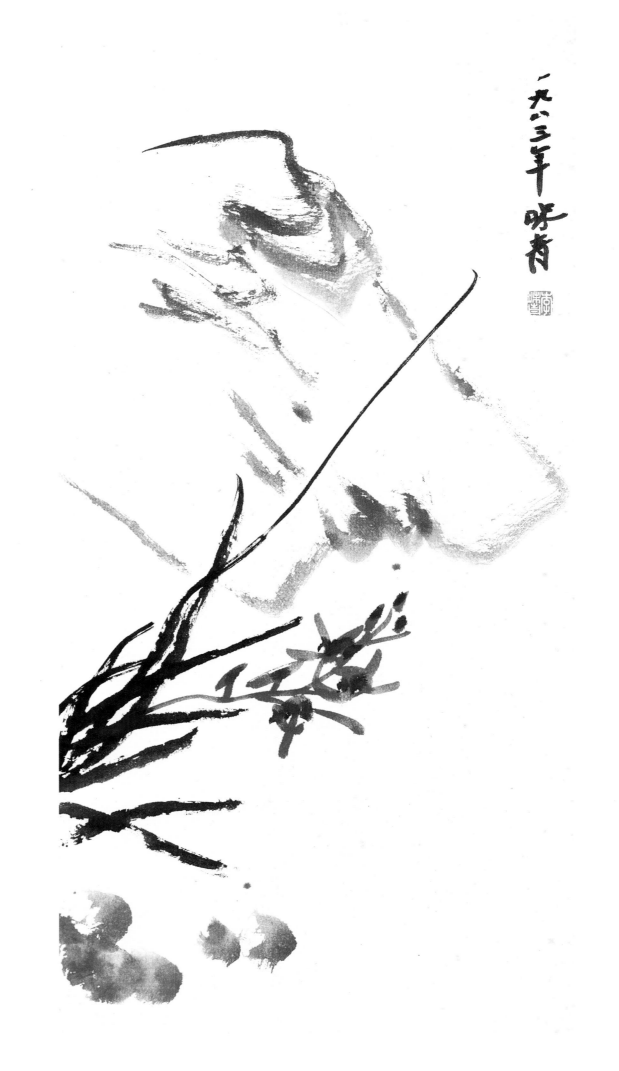

一九八三年 味青

兰石争妍

70cm × 36cm

1983 年

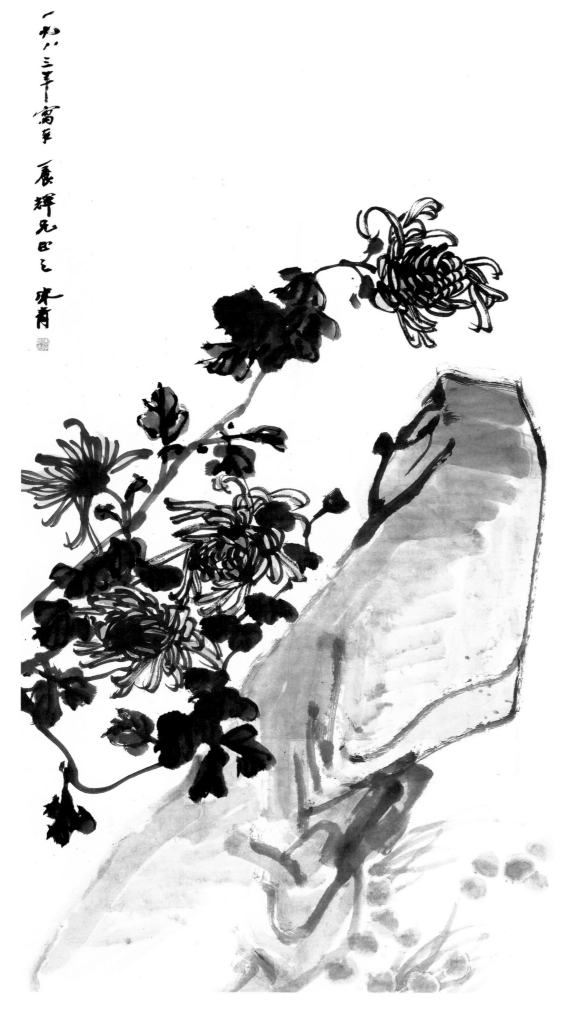

庭隅秋色

135cm × 68cm

1983 年

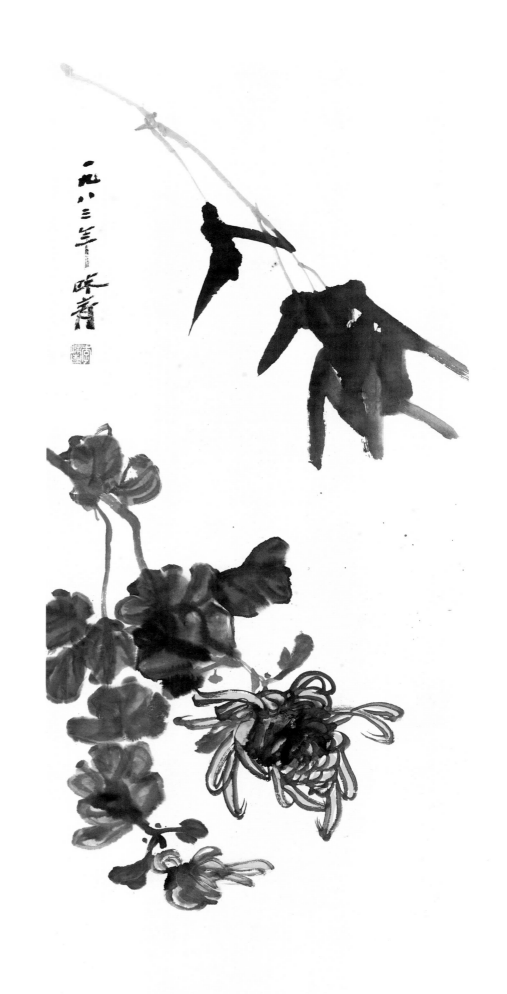

艳冠清秋

88cm × 34cm

1983 年

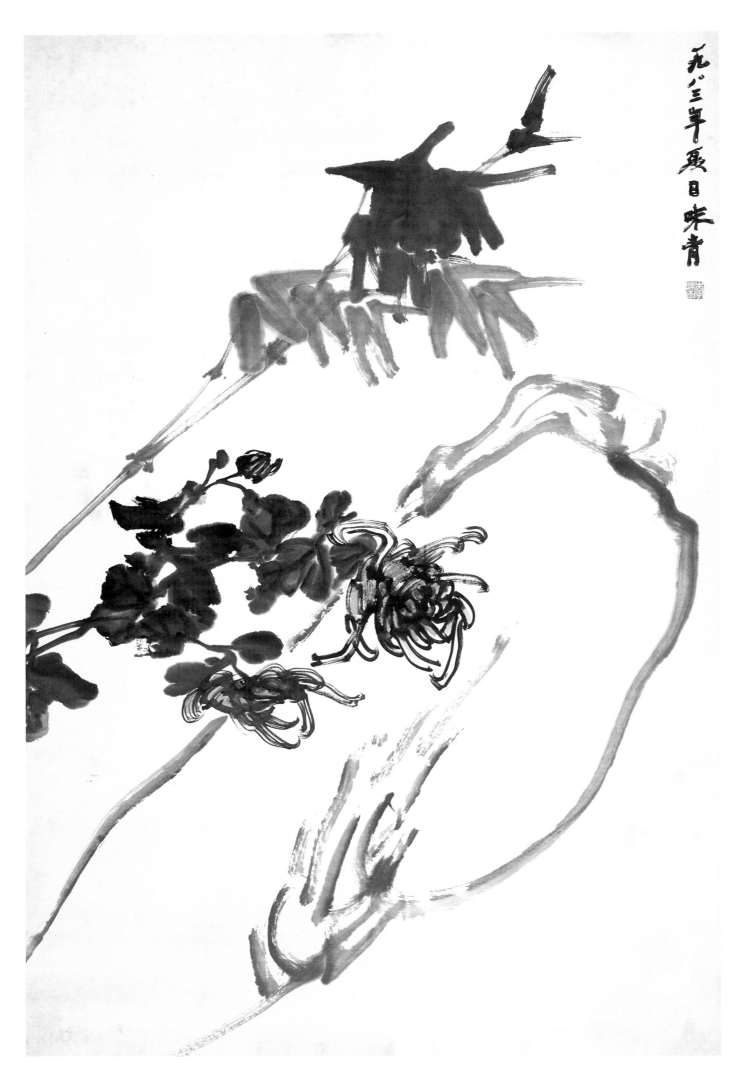

傲霜秀姿

99cm×65cm

1983 年

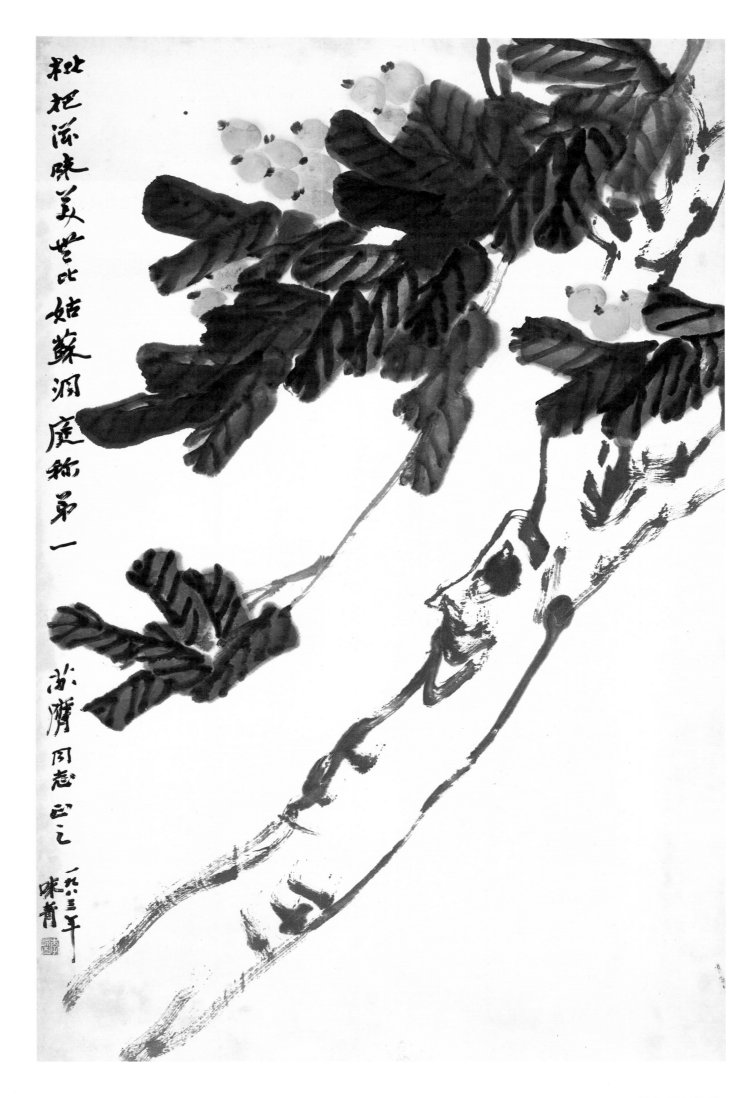

枇杷滋味美无比
枇杷滋味美豈比
姑苏洞庭称第一

苏膺同志正之
一九八三年
味青

枇杷滋味美无比
101cm×66cm
1983 年

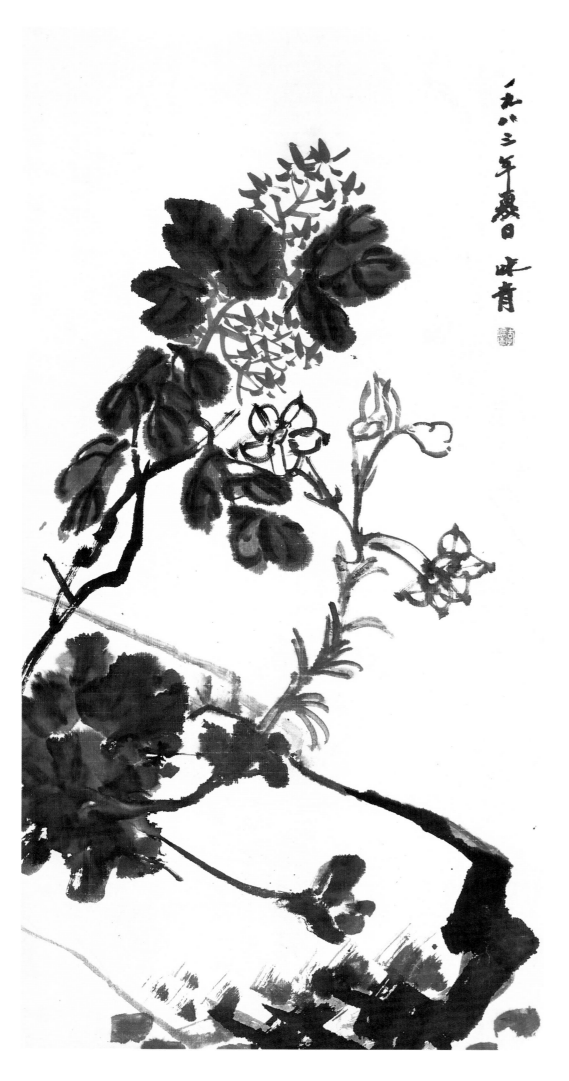

春消息

98cm × 49cm

1983 年

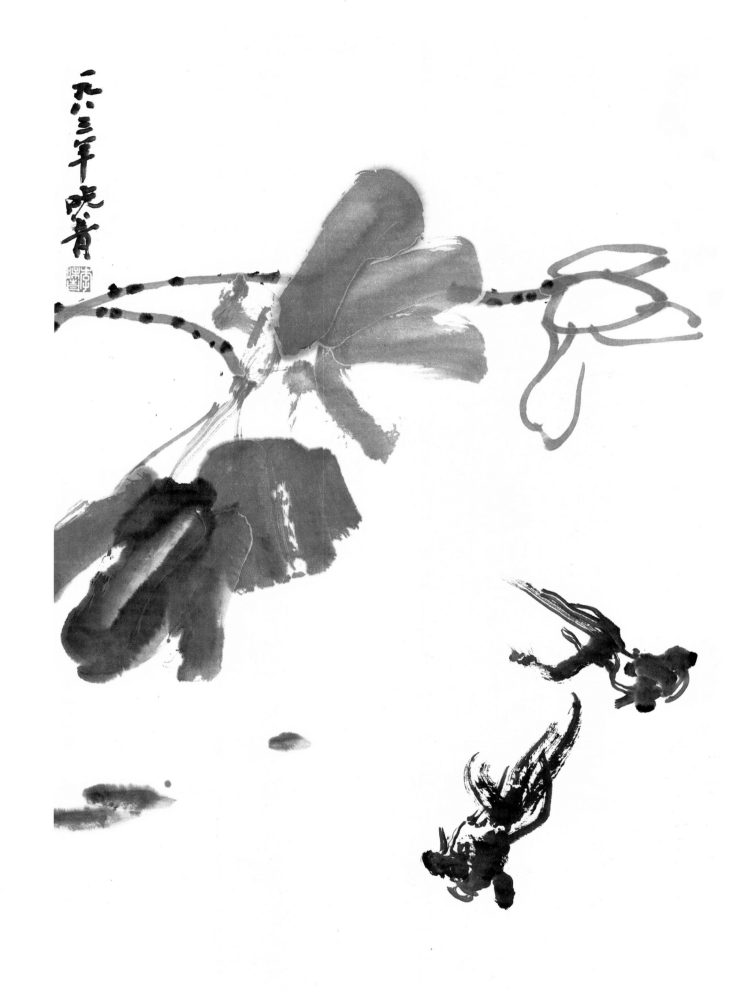

莫向繁处游

68cm × 43cm

1983 年

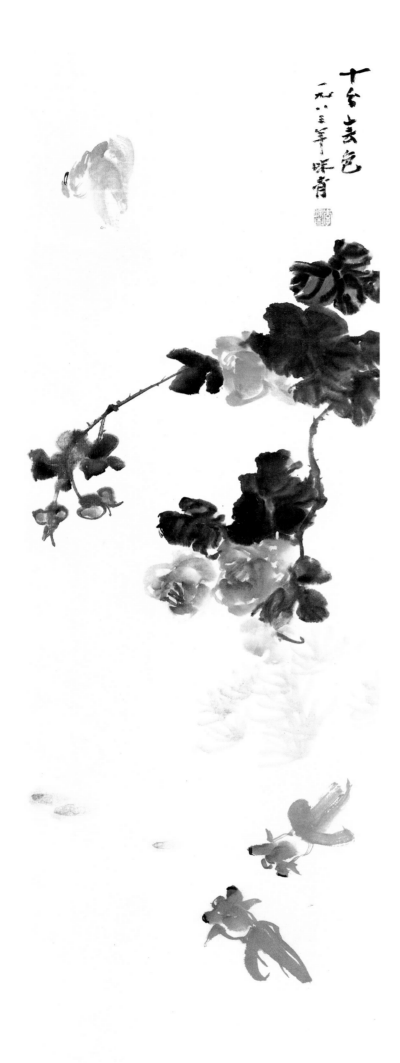

为问鱼儿可有香

97cm × 33cm

1983 年

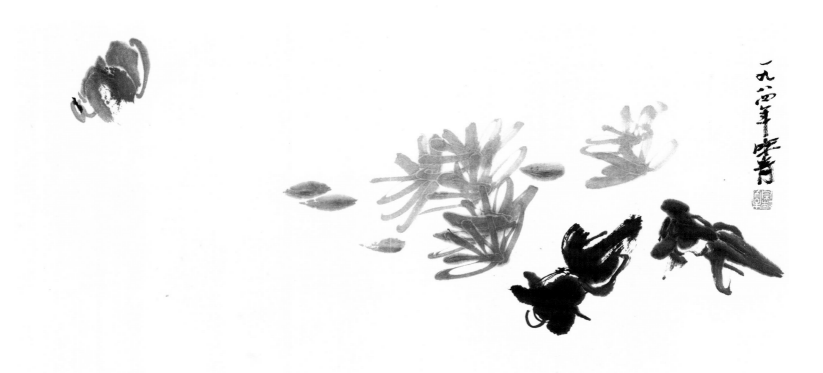

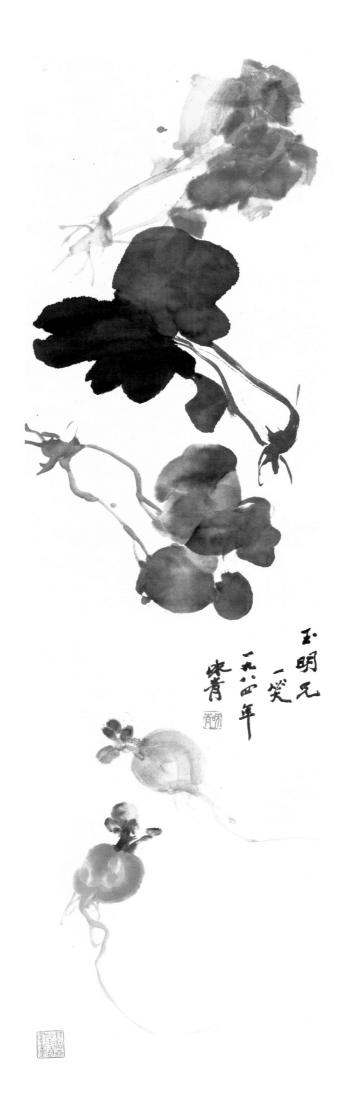

萝卜青菜各有所爱

115cm × 34cm

1984 年

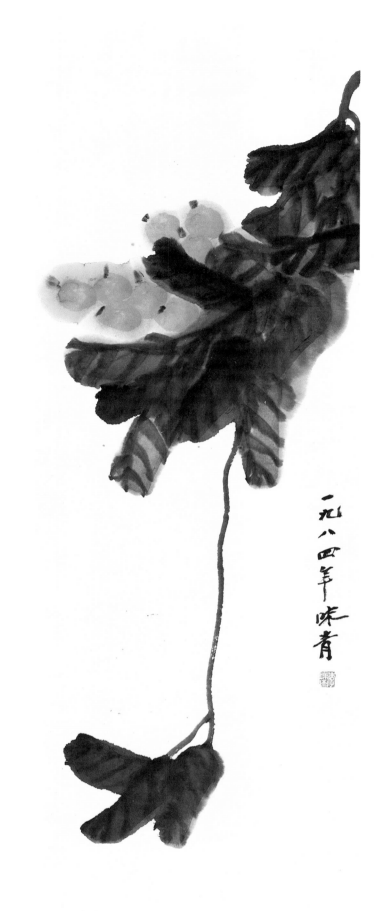

一九八四年味青

正是江南好时节

110cm×34cm

1984 年

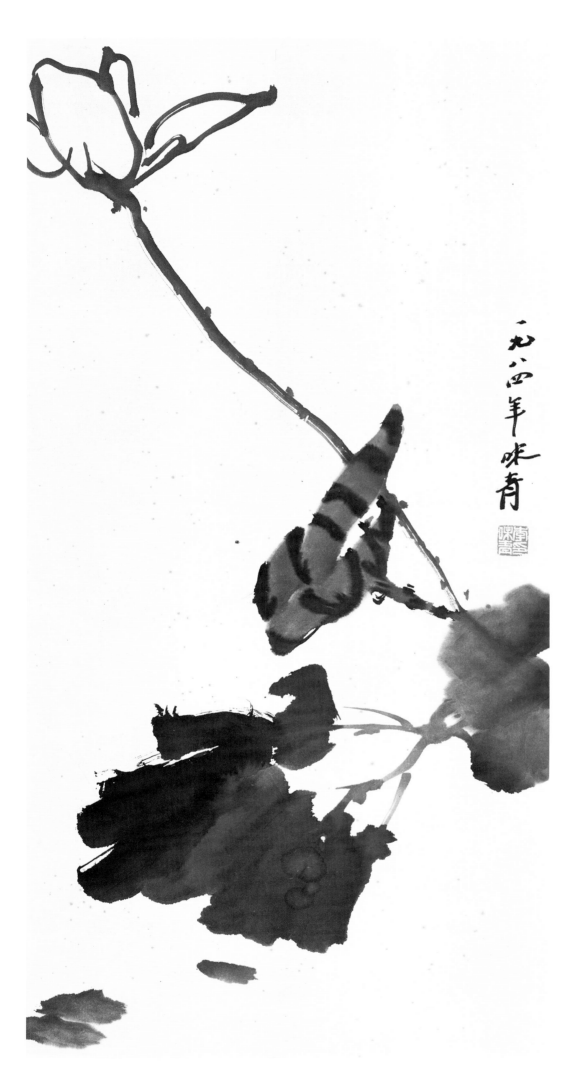

爱莲说

68cm × 34cm

1984 年

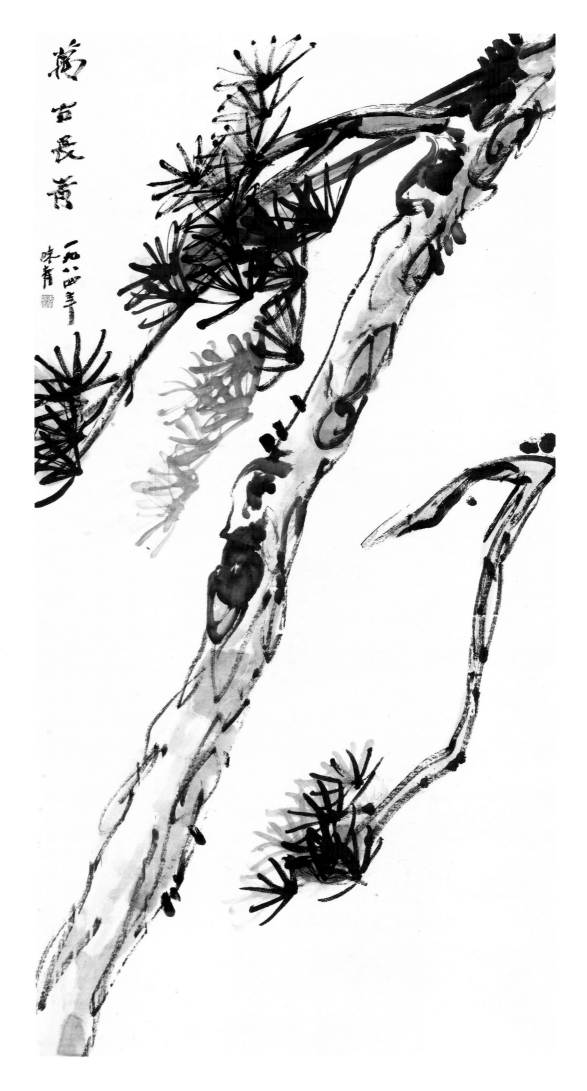

万古长青

136cm × 67.5cm

1984 年

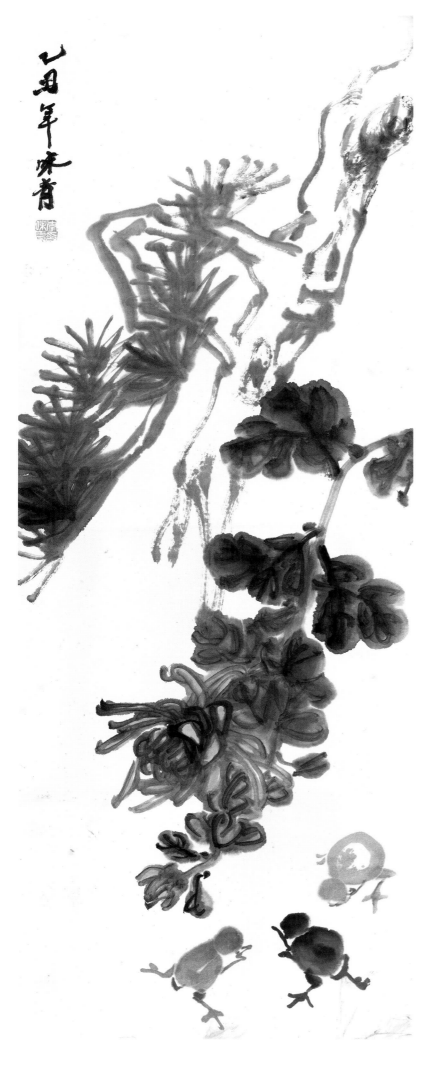

菊至秋荣

92cm×35cm

1985 年

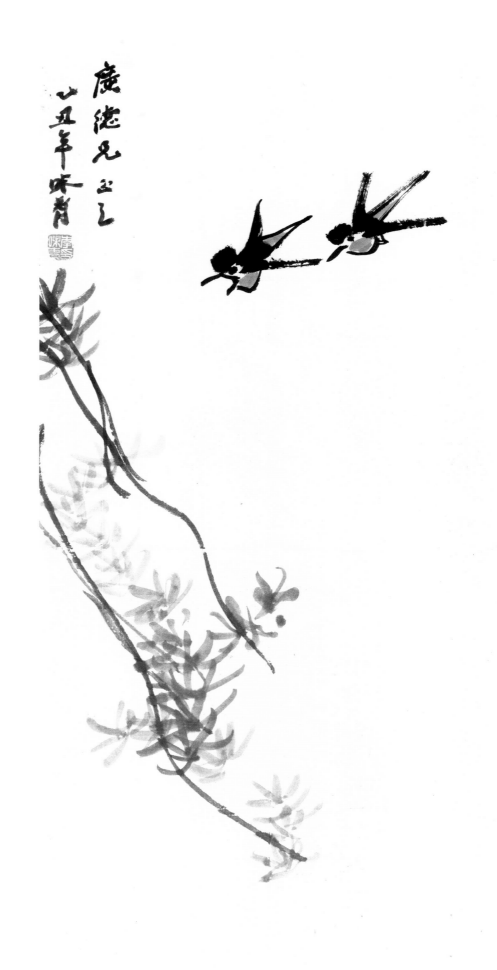

燕子声声里
80cm × 36cm
1985 年

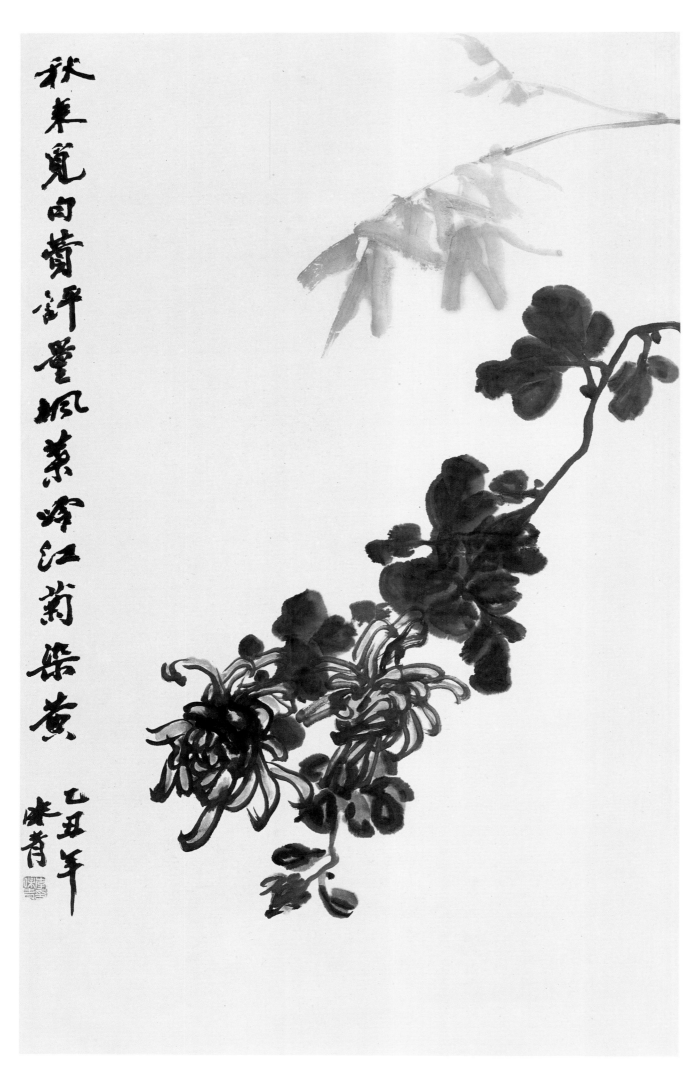

秋来觅句黄轩墨攀枫叶峰江菊染黄 乙丑年 味青

枫叶吟红菊染黄

87cm×54cm

1985 年

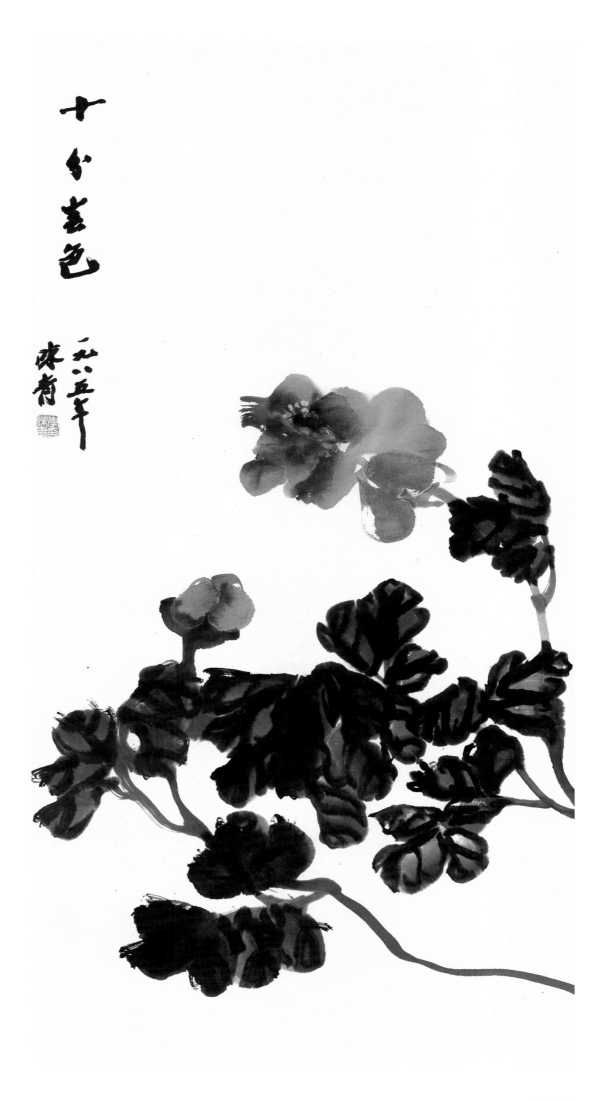

十分春色

一九八五年

味青

春色娇人

93cm×48cm

1985 年

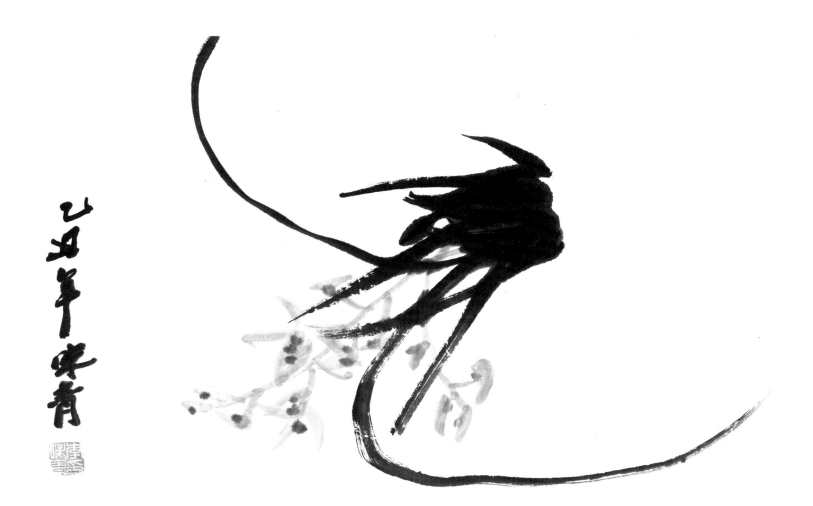

空谷有幽兰

34cm × 45cm

1985 年

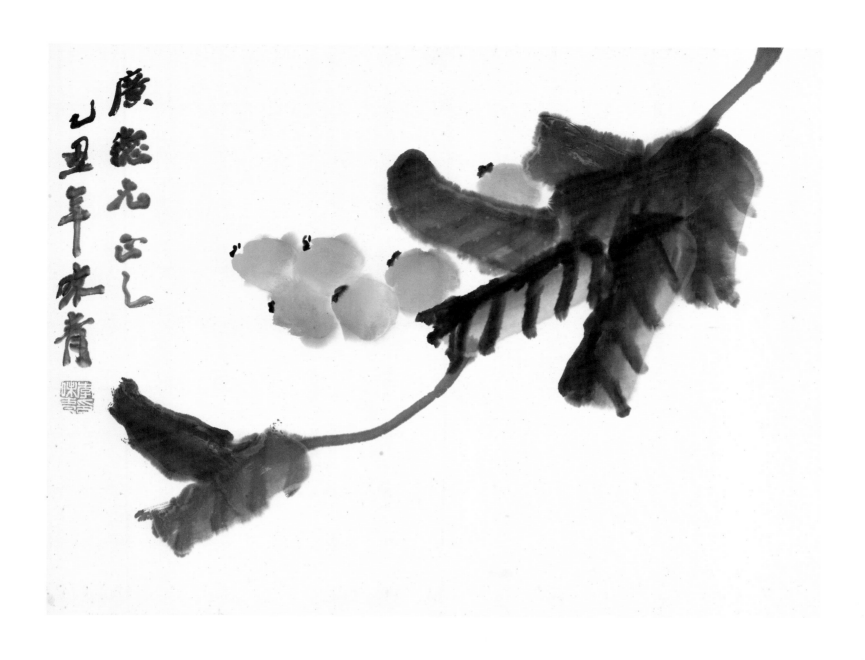

枇杷满树金

34cm × 45cm

1985 年

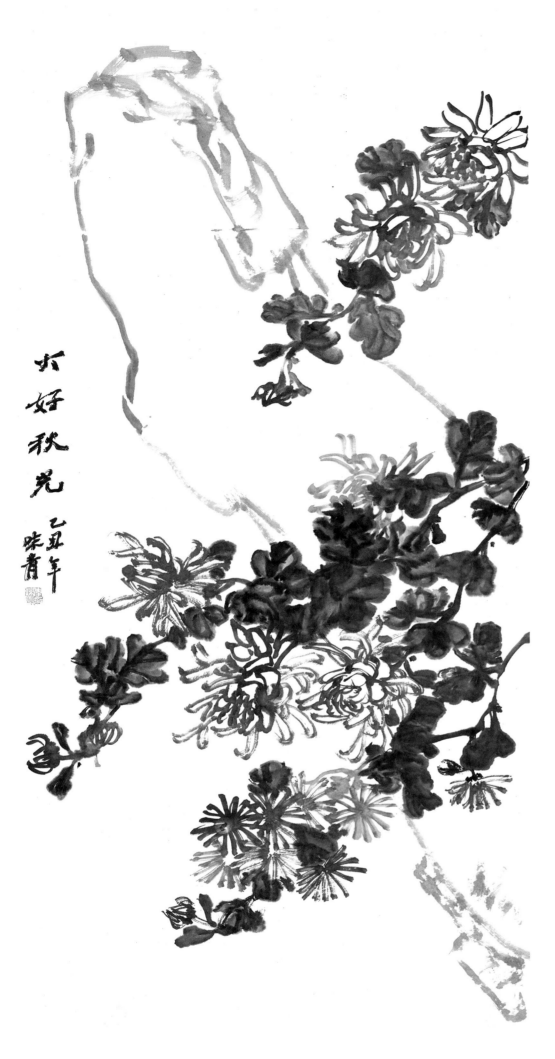

我家小院种新菊

116cm×57cm

1985 年

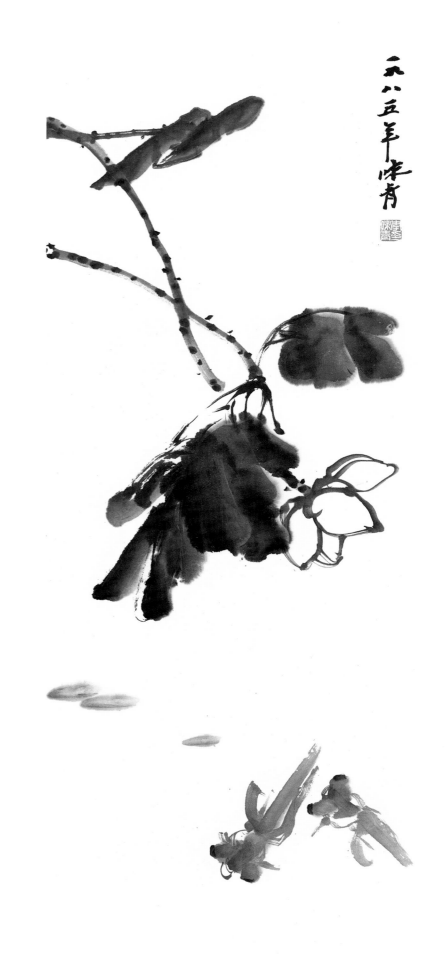

一九八五年味青

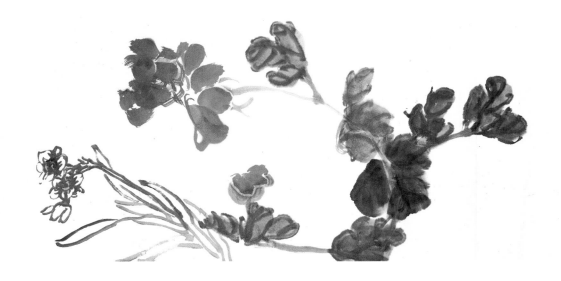

百花丛中有二乔

33cm×96cm

1985 年

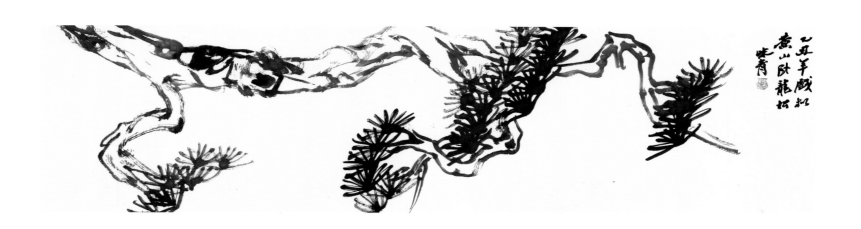

黄山卧龙松

33cm × 120cm

1985 年

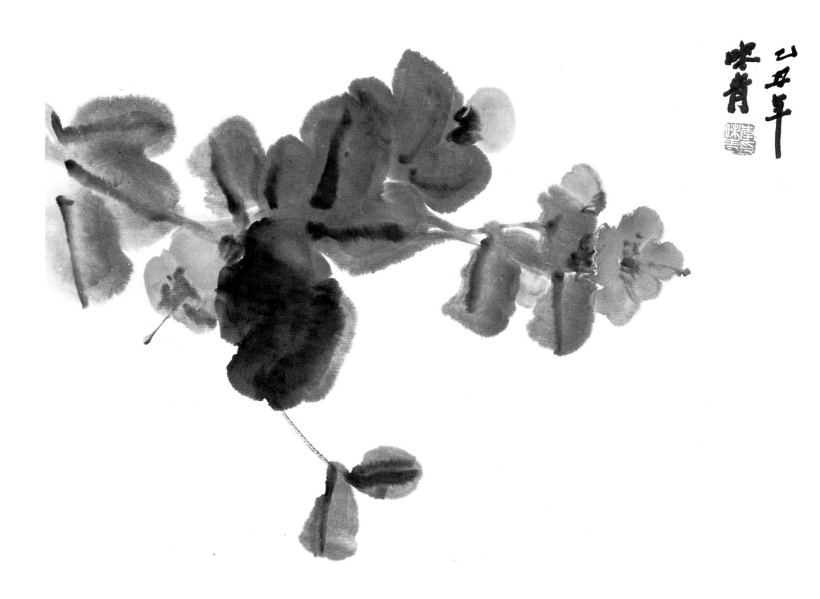

春色娇人惹人怜

35cm×47cm

1985 年

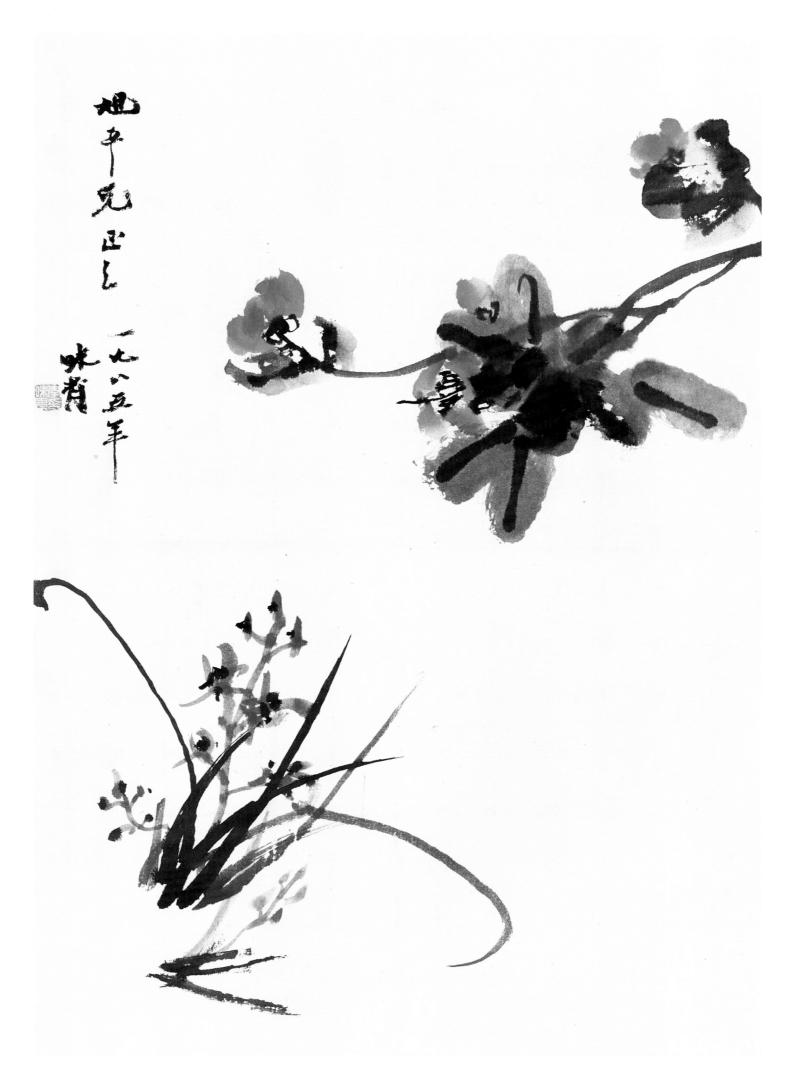

旭平兄正之 一九八五年 味青

月下春兰
78cm×53.5cm
1985 年

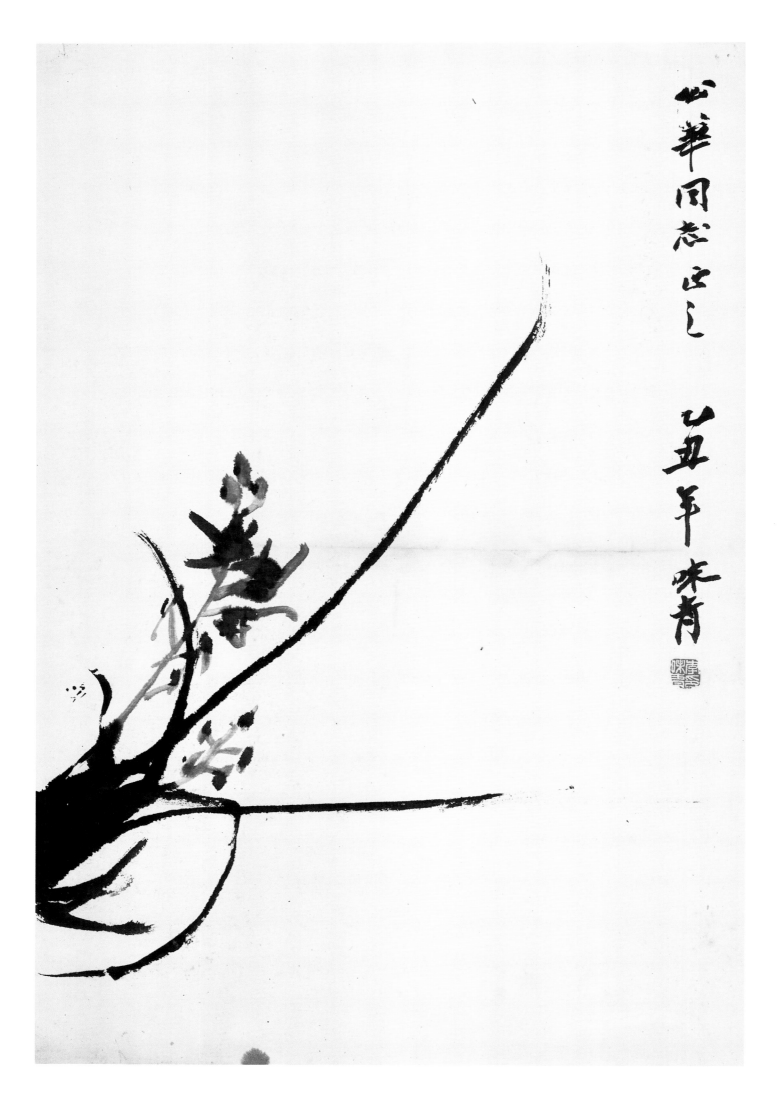

润兰
69cm × 46cm
1985 年

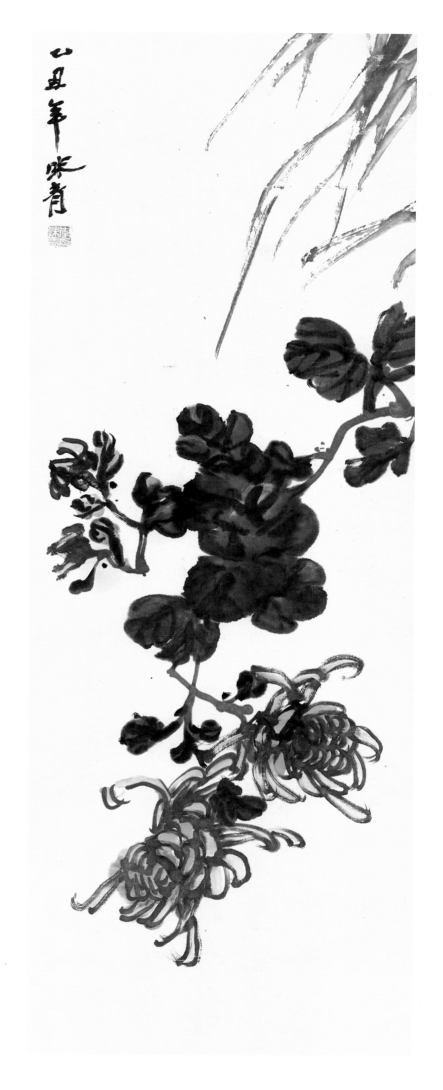

春兰秋菊

91cm×34cm

1985 年

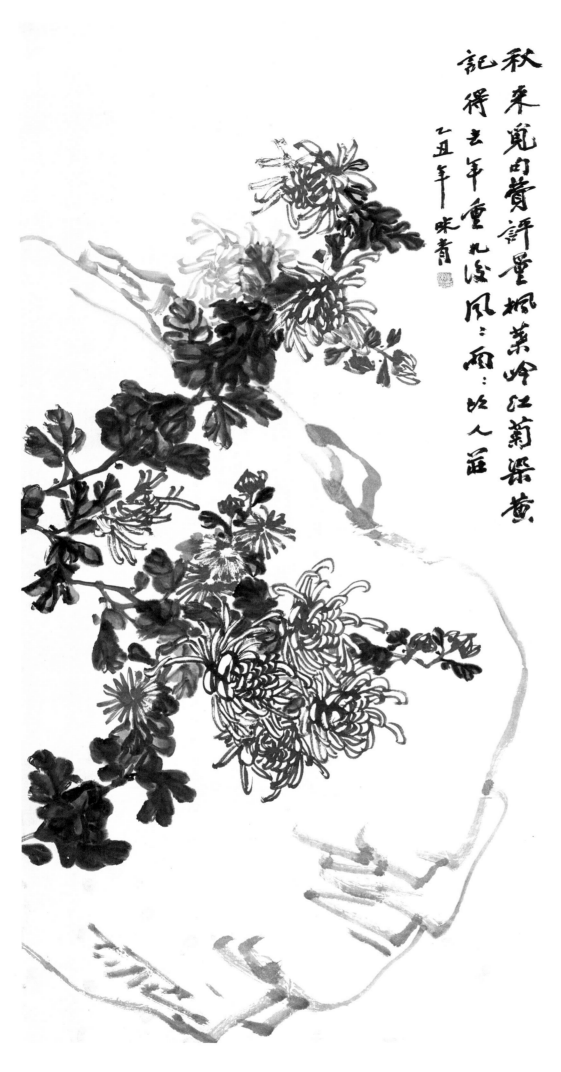

秋來覓句費評量 楓葉嶺紅菊染黃
記得去年重九後 凌風冒雨此人莊
五五年 味青

菊月花自舞
131cm × 66cm
1985 年

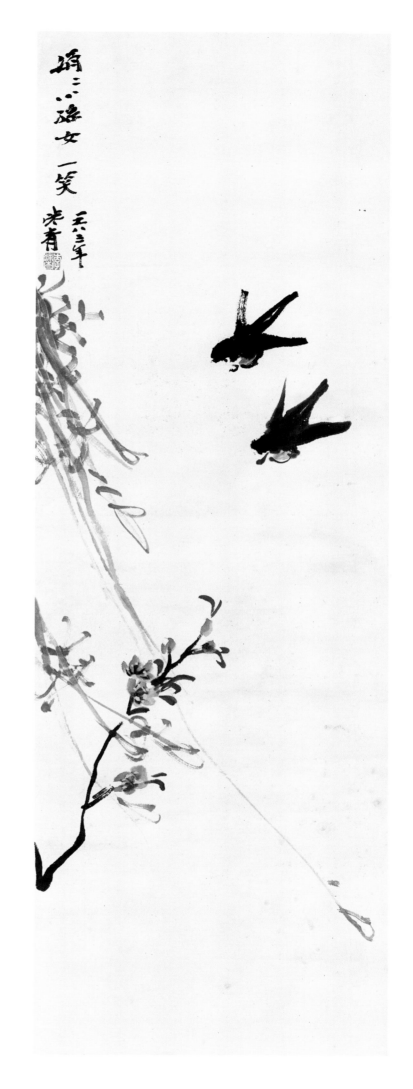

燕子东西飞

100cm × 34cm

1985 年

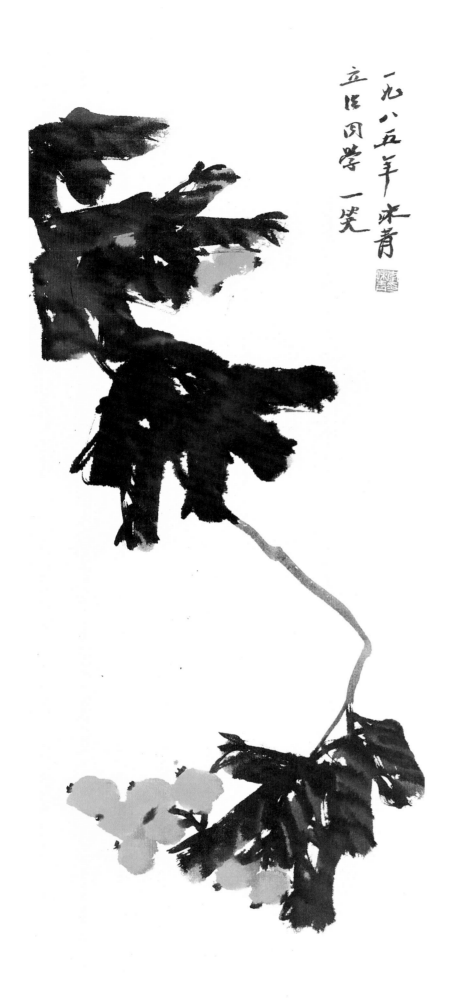

一九八五年沐青
立正同学 一笑

枇杷花下闭门居
94cm × 34cm
1985 年

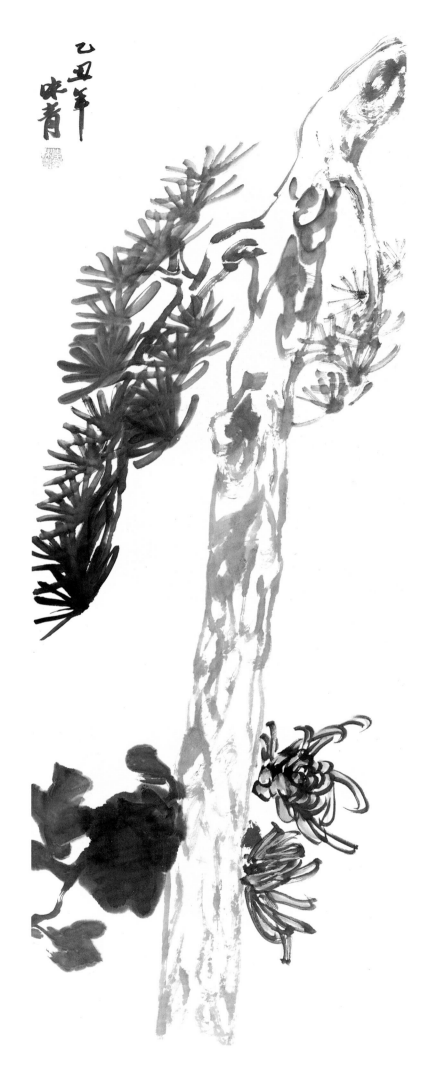

风骨

98cm × 34cm

1985 年

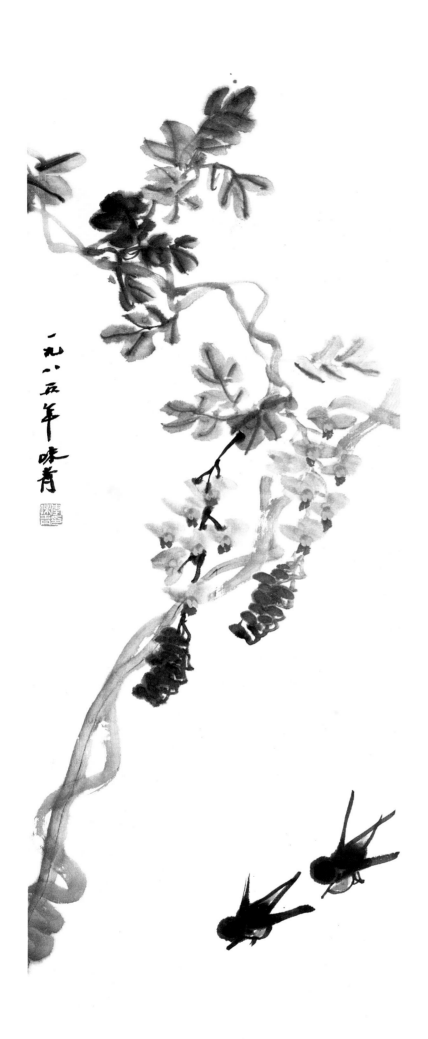

泥融飞燕子

91cm×32cm

1985 年

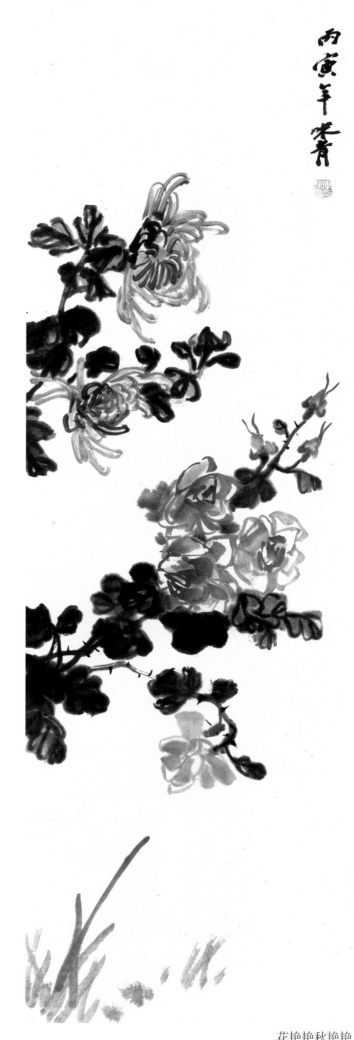

花艳艳秋艳艳
108cm × 34cm
1986 年

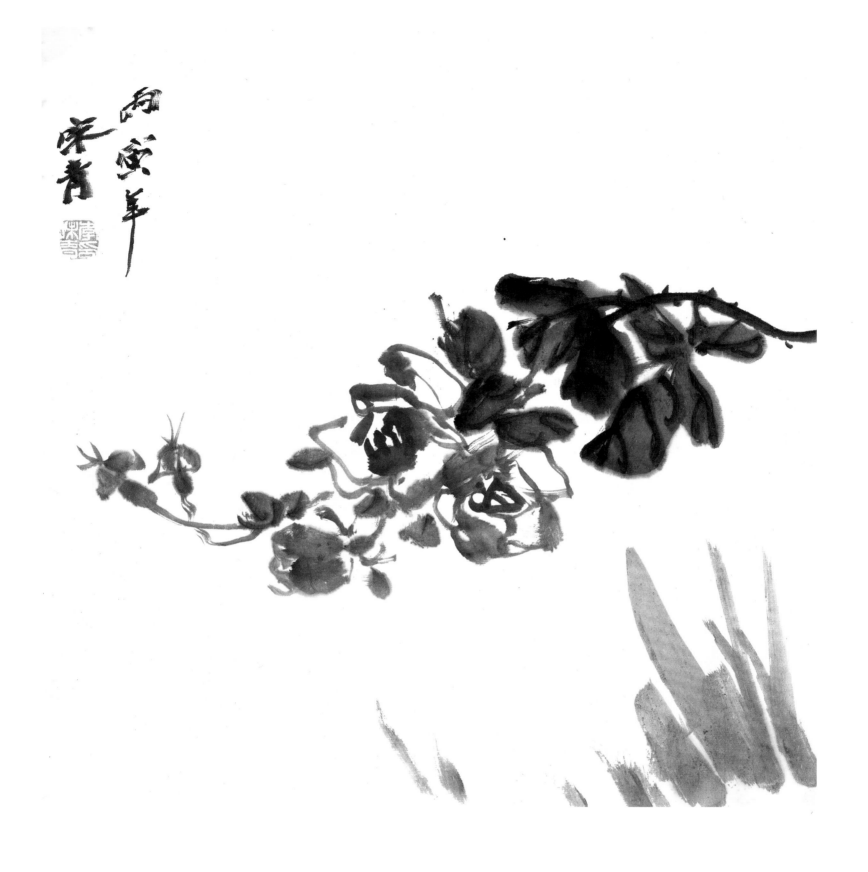

素日美人

40cm × 38cm

1986 年

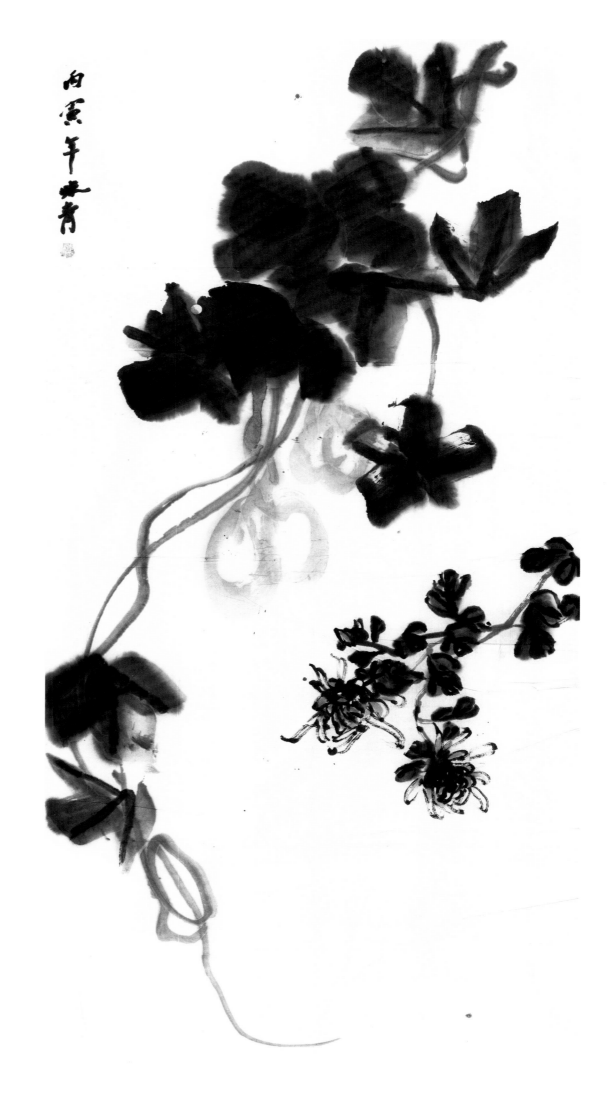

生来傲严霜

136cm × 68cm

1986 年

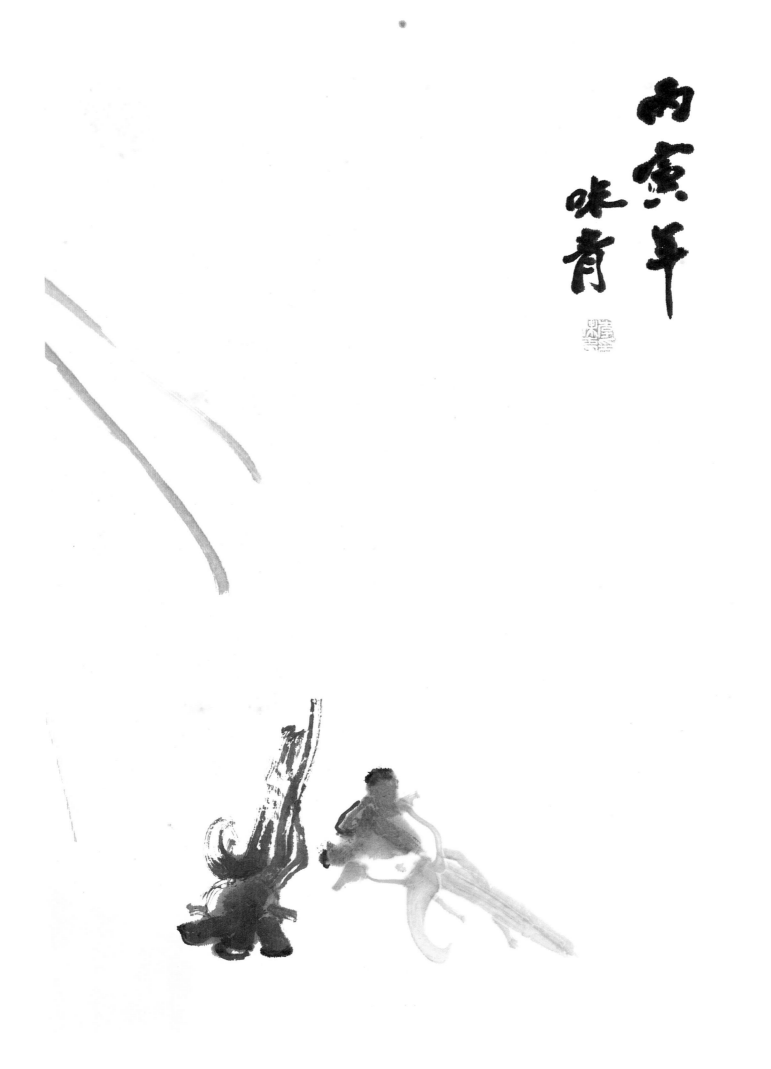

锦鲤灿金色

60cm×39cm

1986 年

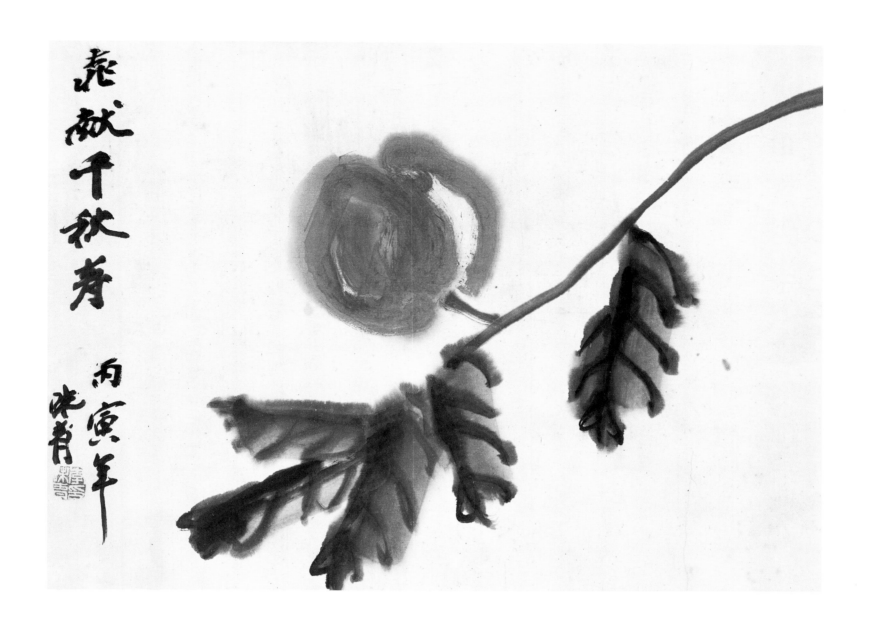

桃献千秋寿

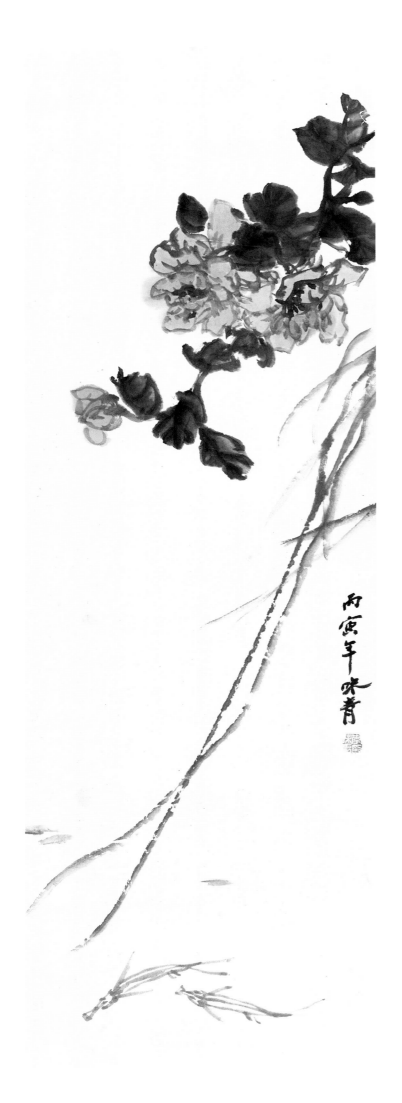

水晶宫中挂黄帷

102cm × 34cm

1986 年

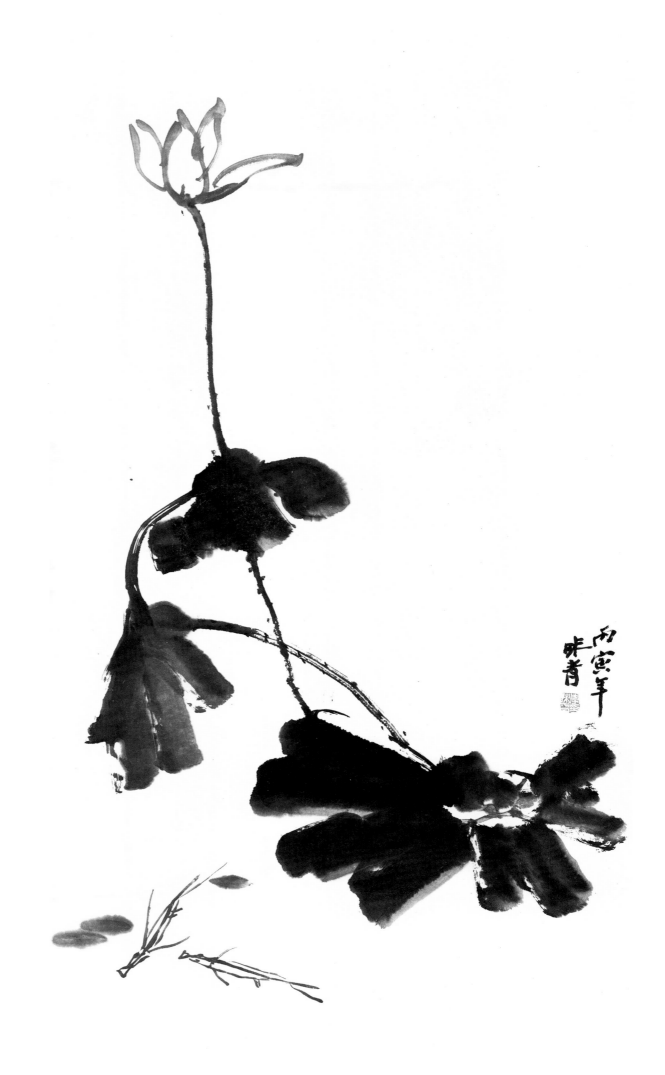

鱼戏叶西东

104cm × 56cm

1986 年

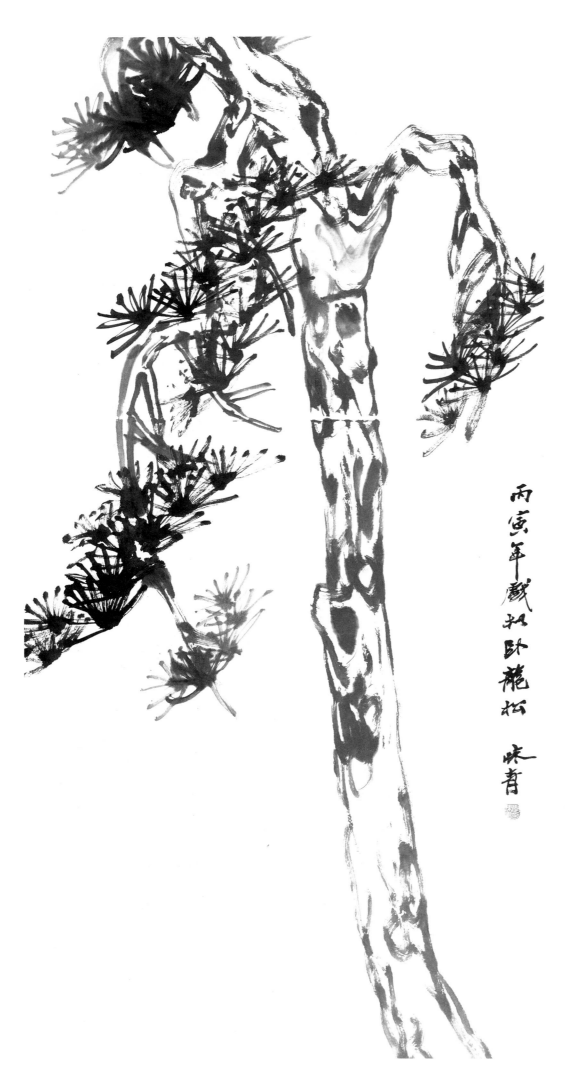

丙寅年戯拟卧龍松 味青

卧龙松

133cm × 66cm

1986 年

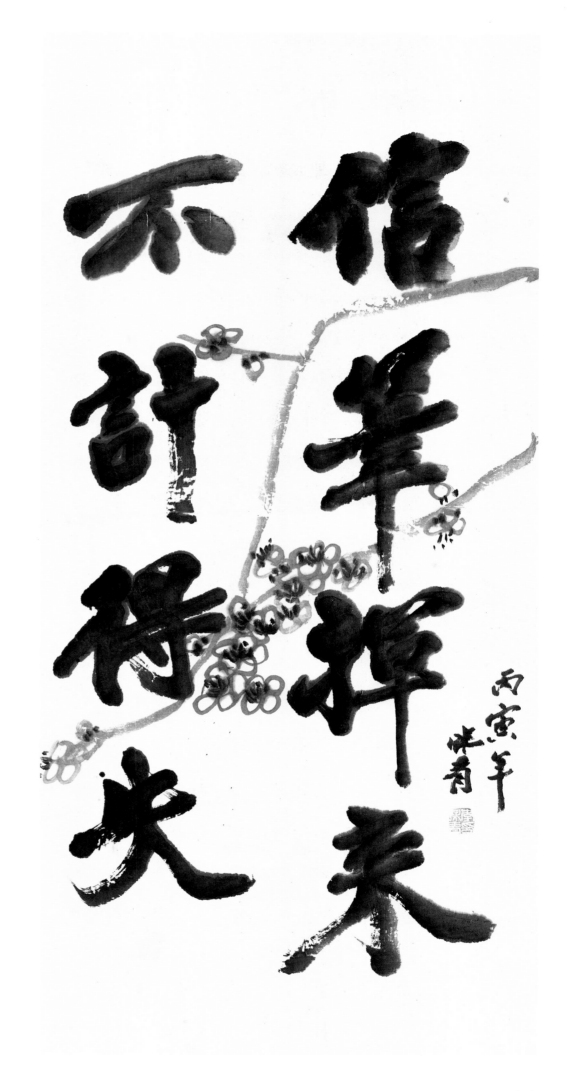

书法

83cm × 67cm

1986 年

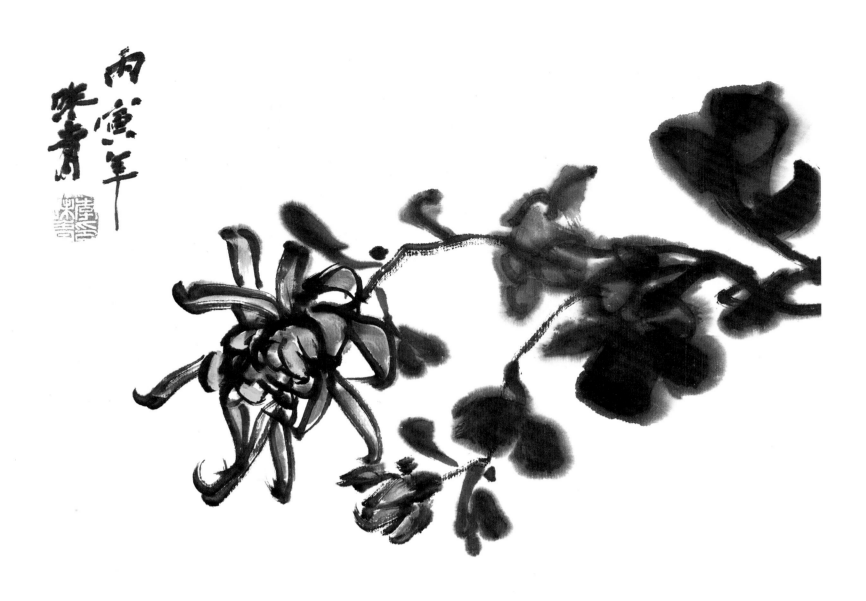

飞舞秀姿

28cm × 33cm

1986 年

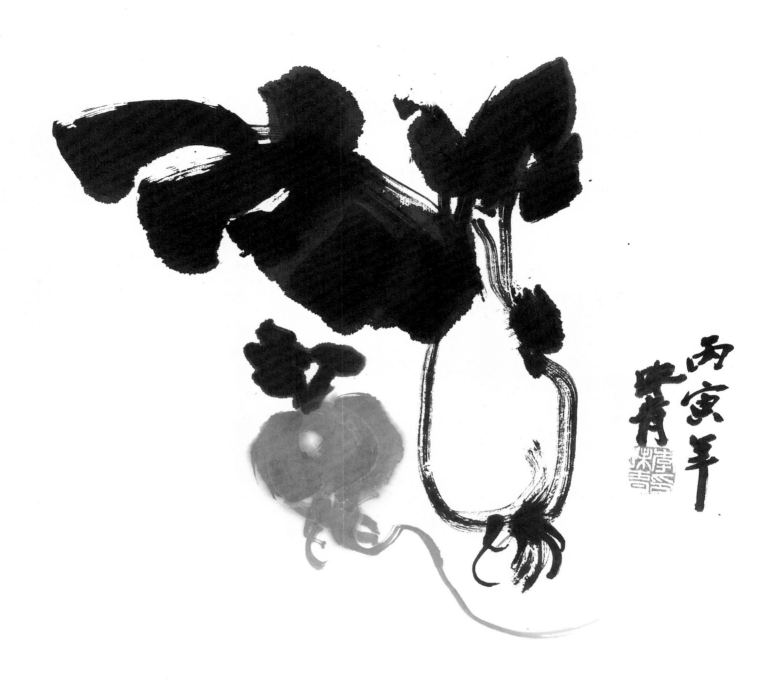

百姓盘中餐

28cm × 33cm

1986 年

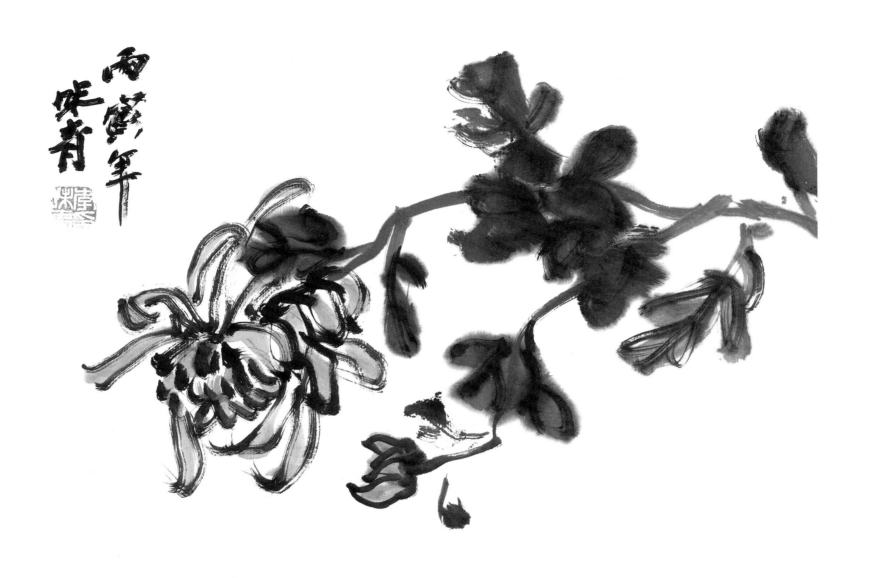

秋美人

28cm × 33cm

1986 年

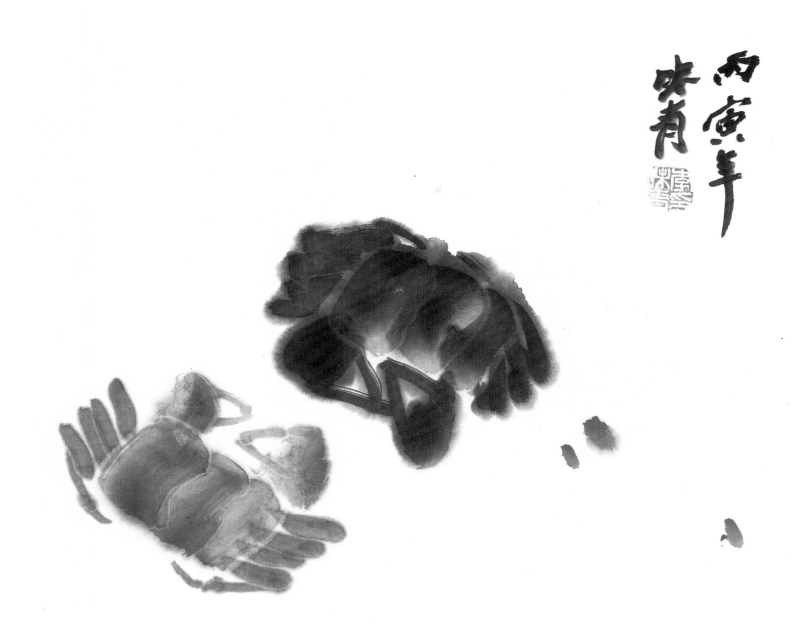

丙寅年
味青

醉秋之蟹

28cm×33cm

1986 年

凌波仙子

28cm × 33cm

1986 年

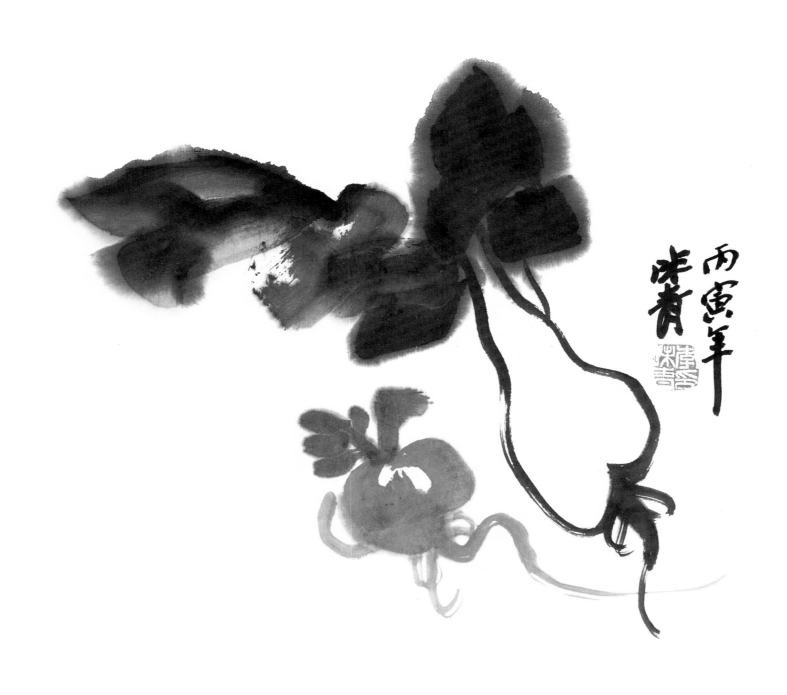

人人喜爱萝卜青菜

28cm × 33cm

1986 年

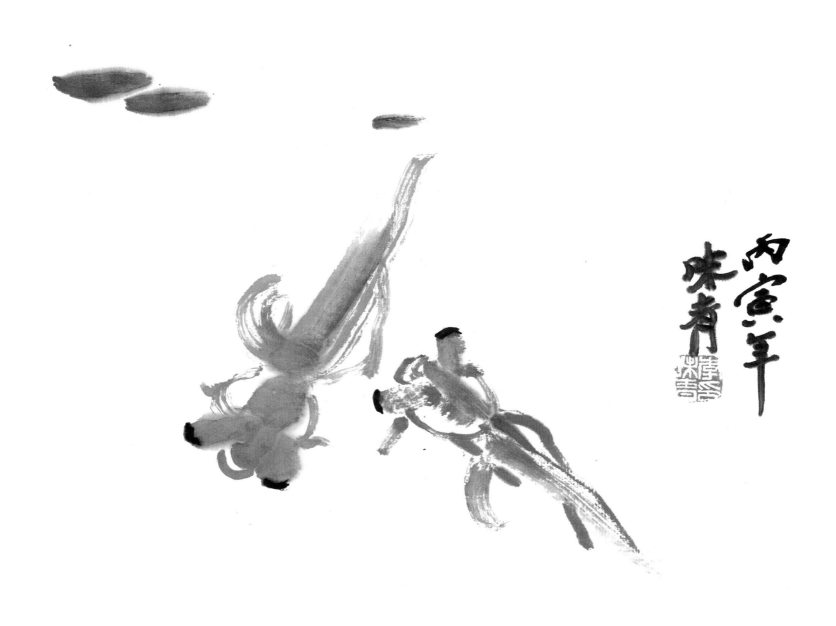

鱼之乐

28cm×33cm

1986 年

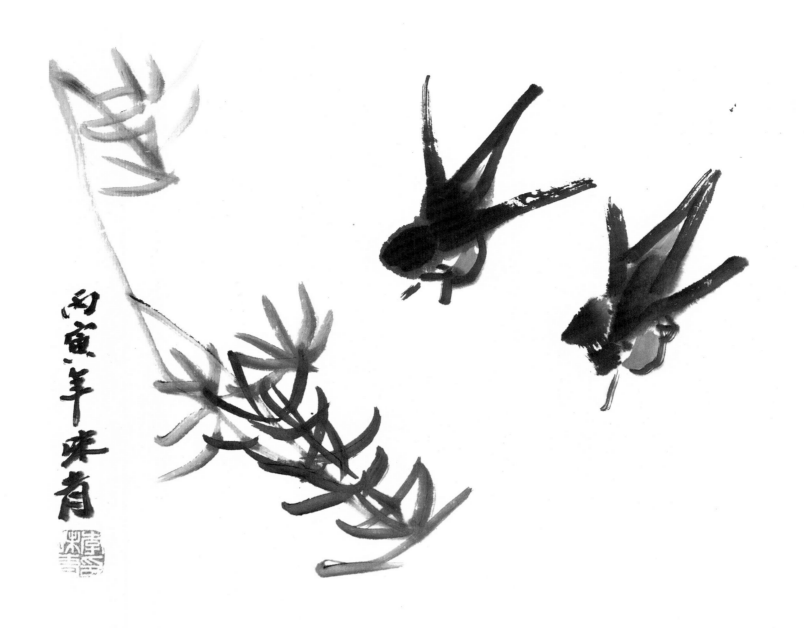

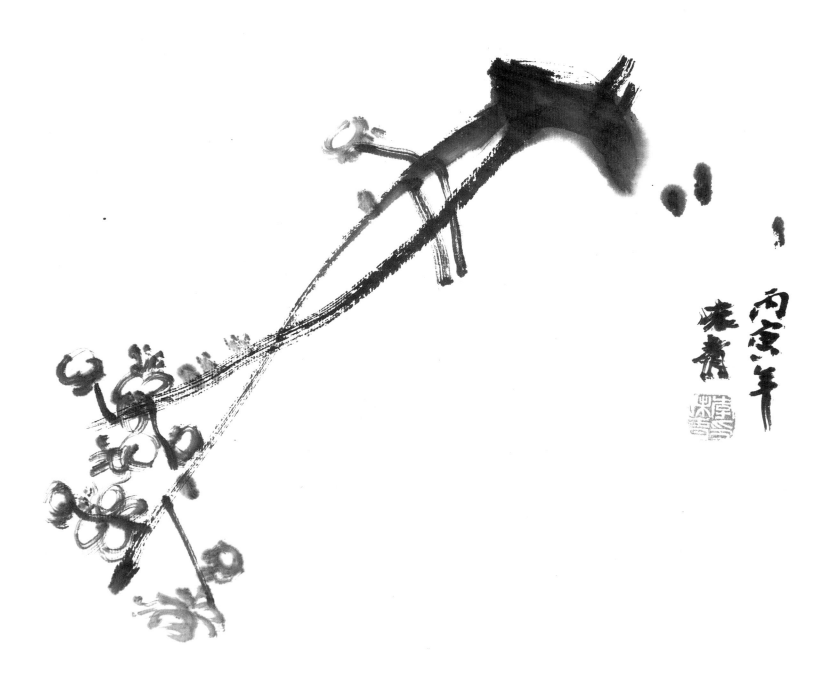

暗香疏影

28cm × 33cm

1986 年

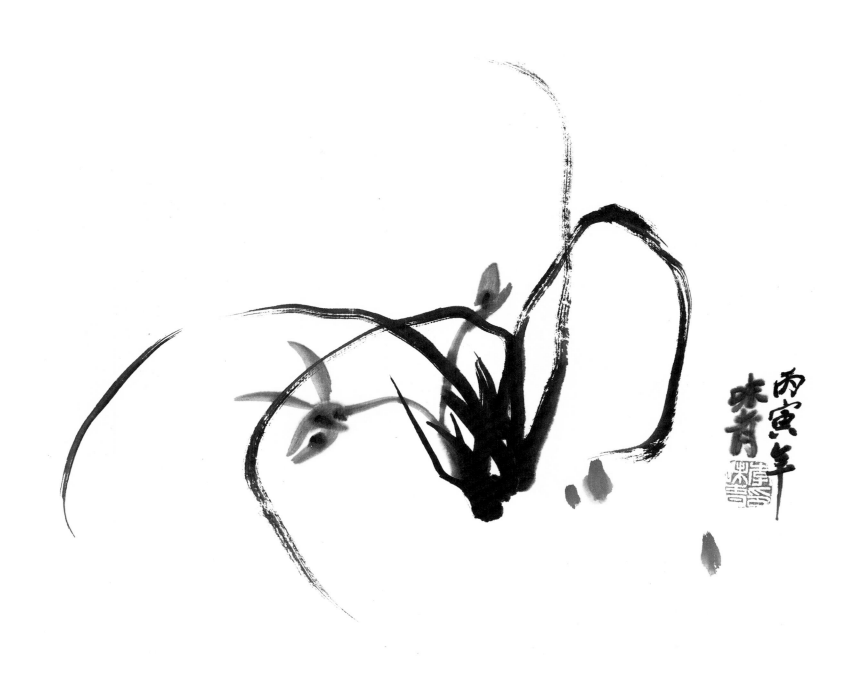

幽兰在山谷
28cm × 33cm
1986 年

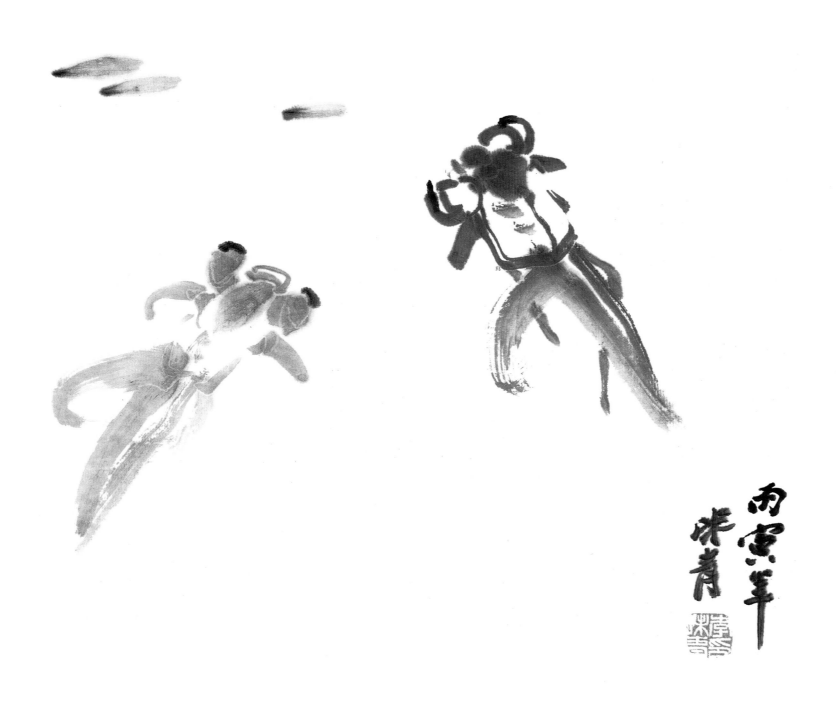

兴至画游鱼

28cm×33cm

1986 年

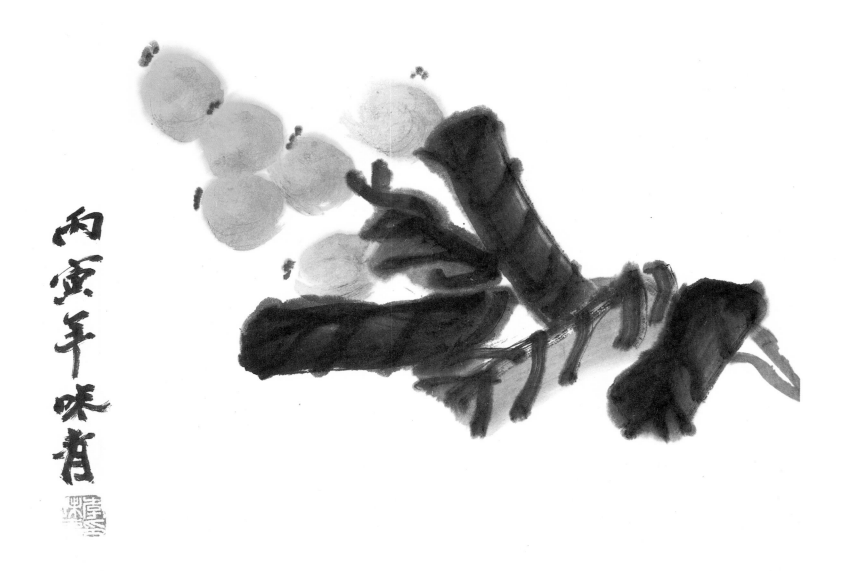

丙寅年味青

枇杷树树香

28cm×33cm

1986 年

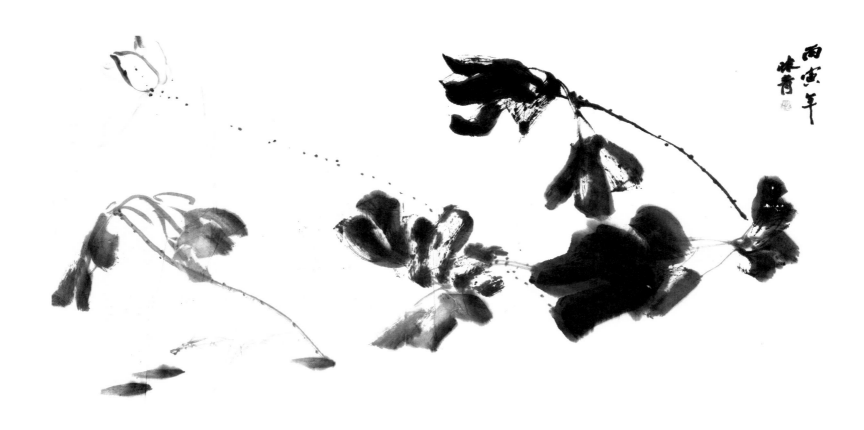

鱼戏莲叶南

68cm×136cm

1986 年

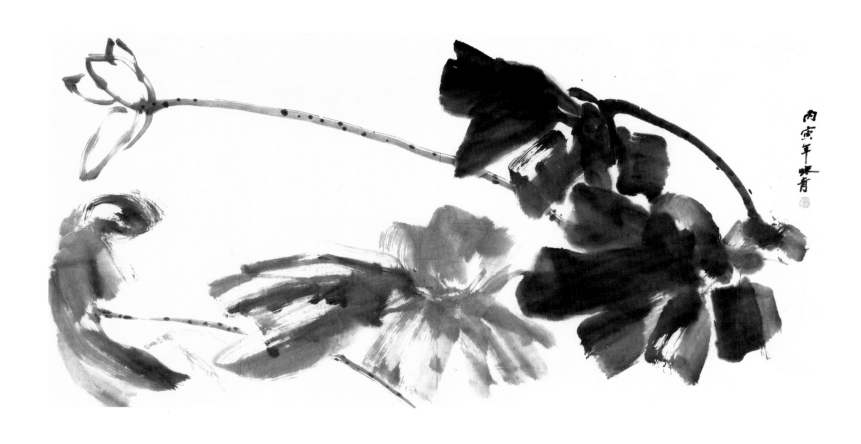

素心辛苦为谁留

68cm×136cm

1986 年

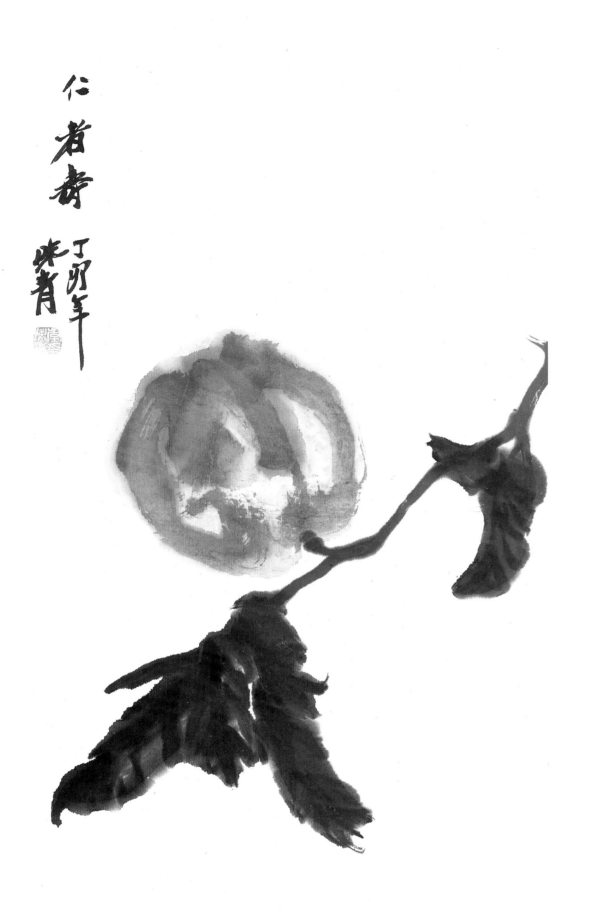

仁者寿
68cm×34cm
1987 年

水晶宫嘉宾

98cm×52cm

1987 年

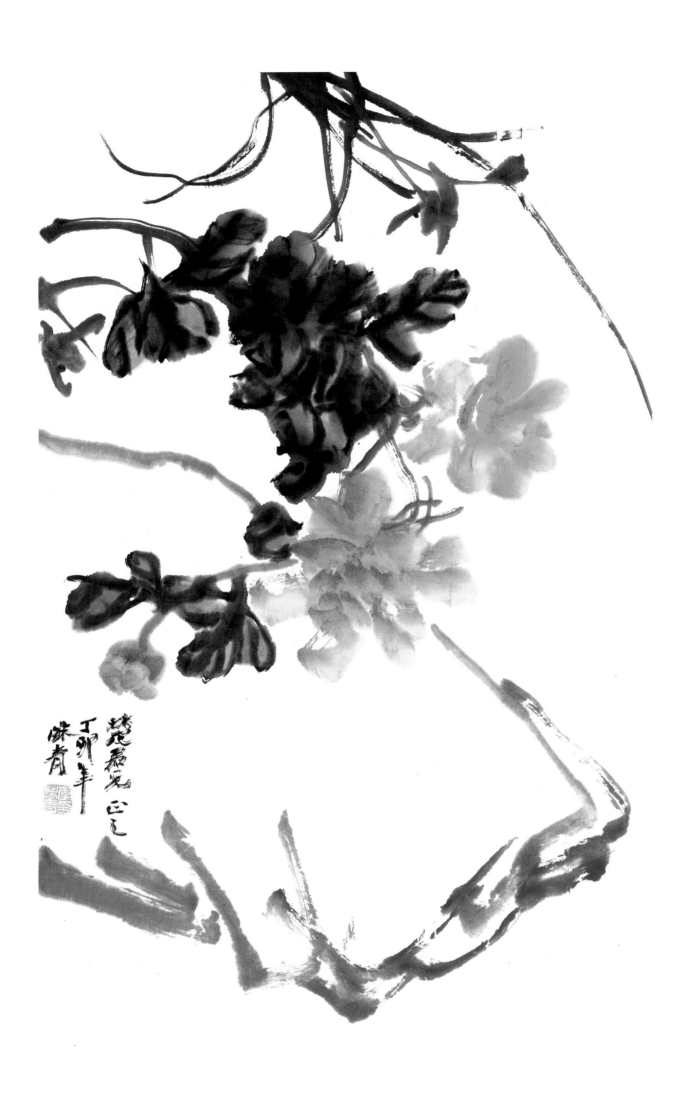

芙蓉国里尽朝晖

70cm × 41cm

1987 年

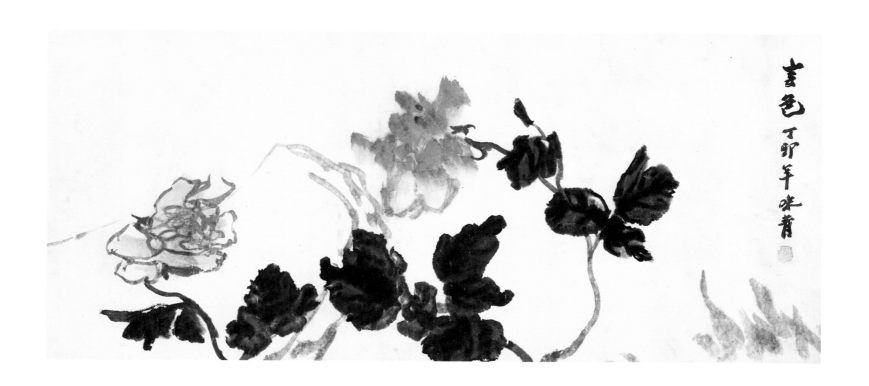

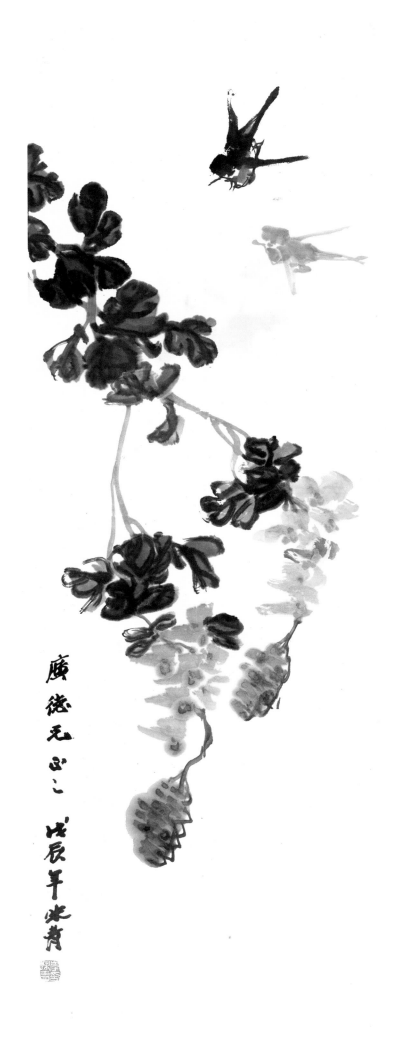

春意盎然
98cm × 35cm
1988 年

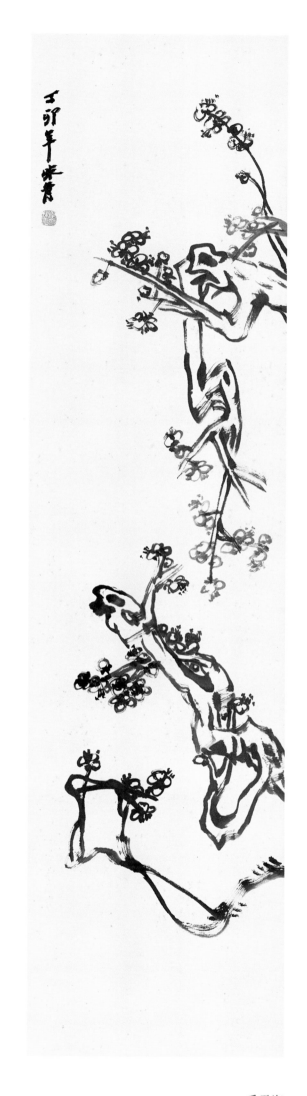

香雪海

138cm × 34cm

1987 年

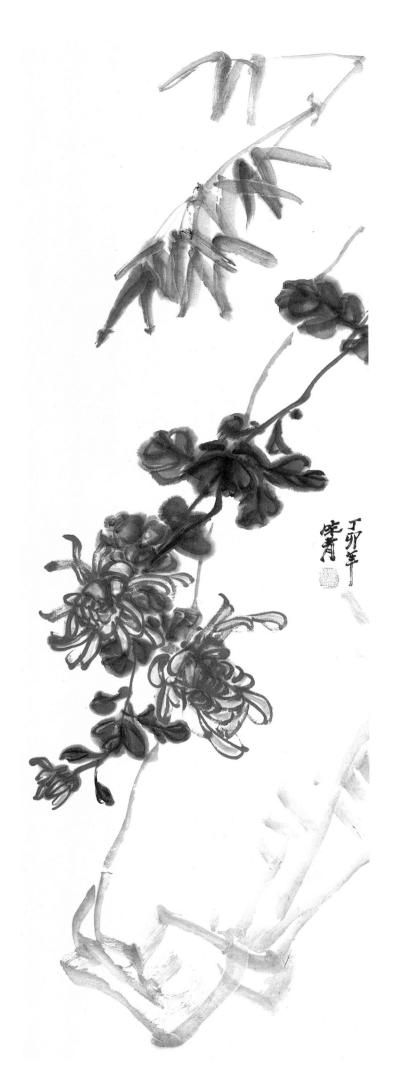

芳菊开林耀

100cm × 34cm

1987 年

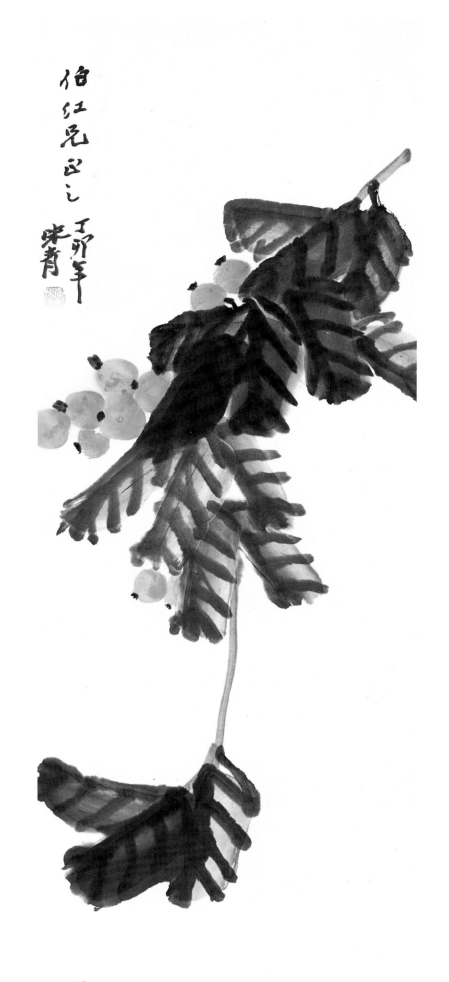

伯红兄正之 丁卯年
味青

东溪之物
93cm×34cm
1987 年

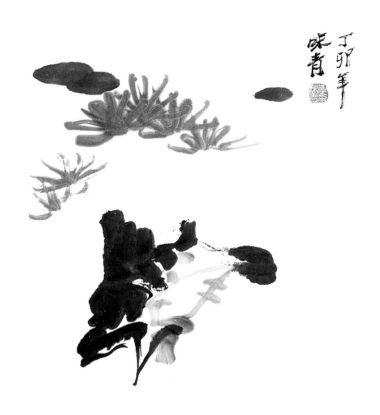

池中开青萍
106cm × 34.5cm
1987 年

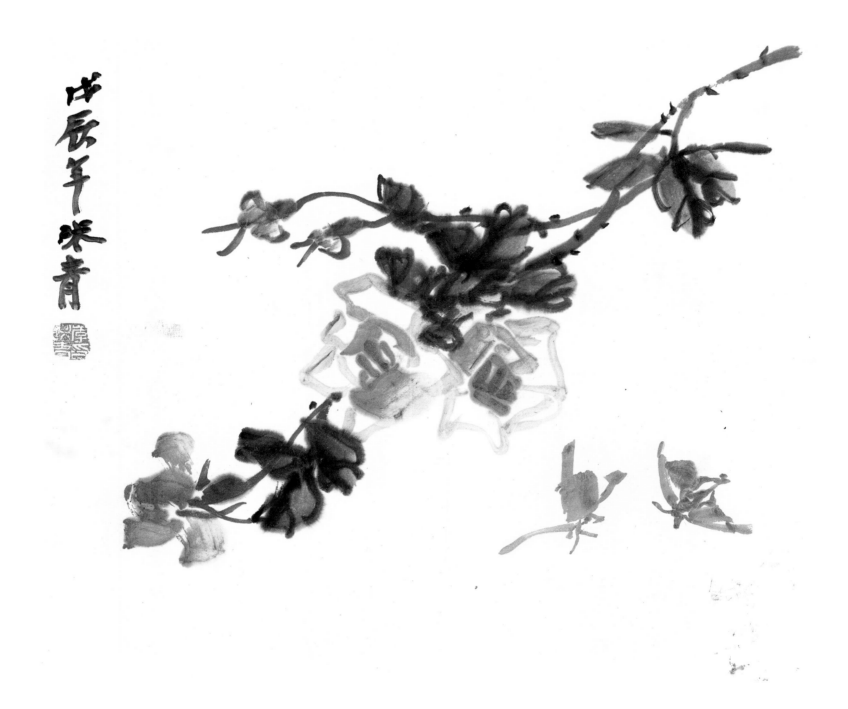

翩翩蝴蝶天外来

34cm × 40cm

1988 年

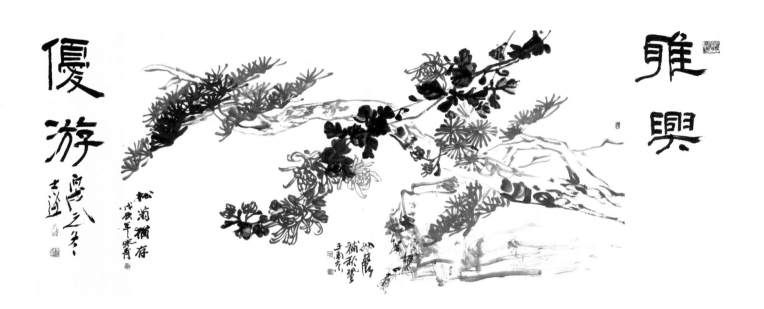

雅兴

110cm × 220cm

1988 年

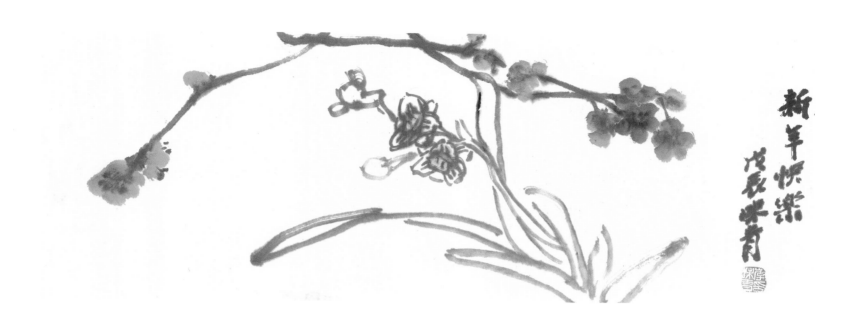

贺新春

21cm × 58cm

1988 年

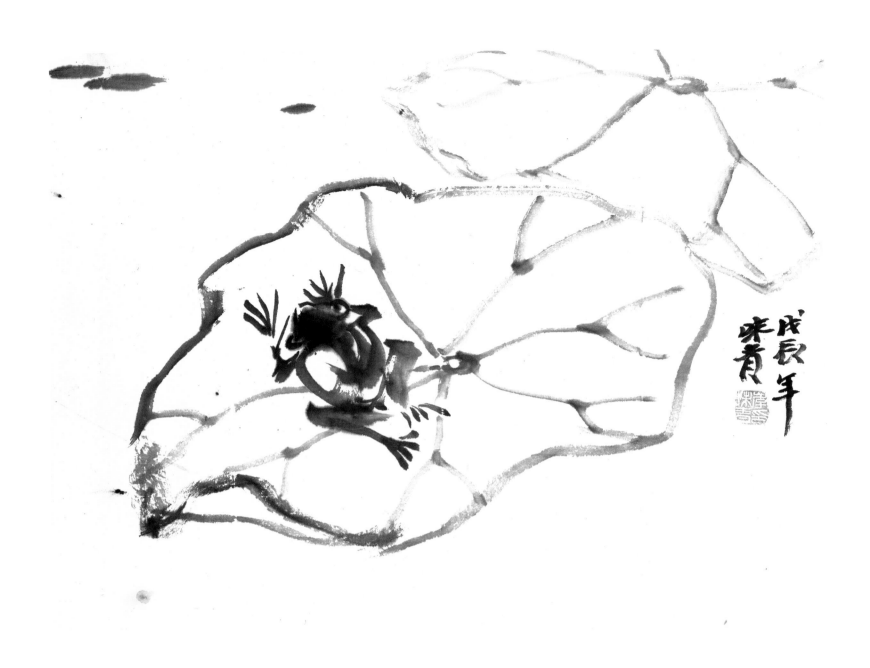

荷叶小息

34cm × 45cm

1988 年

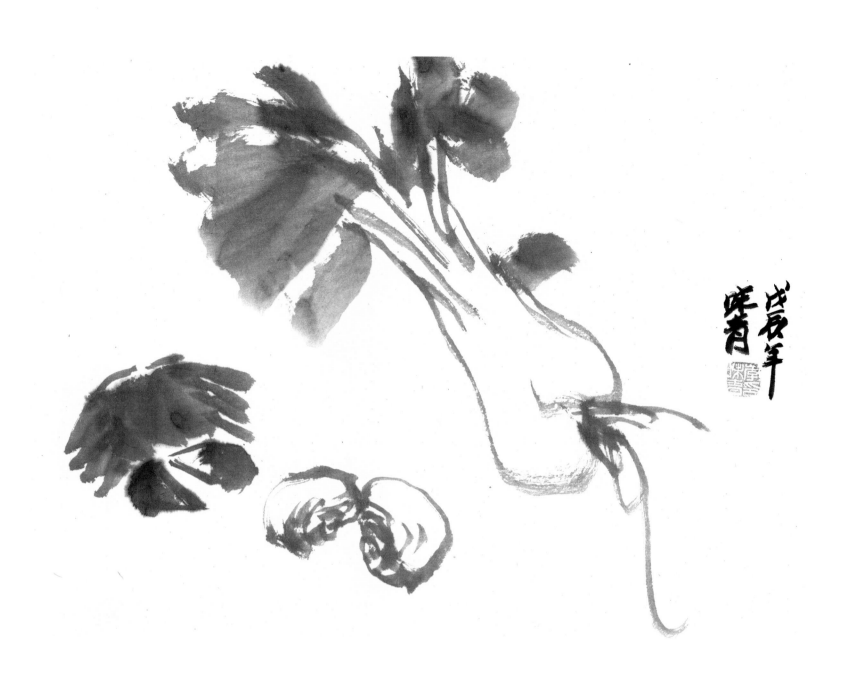

人间第一味

34cm × 45cm

1988 年

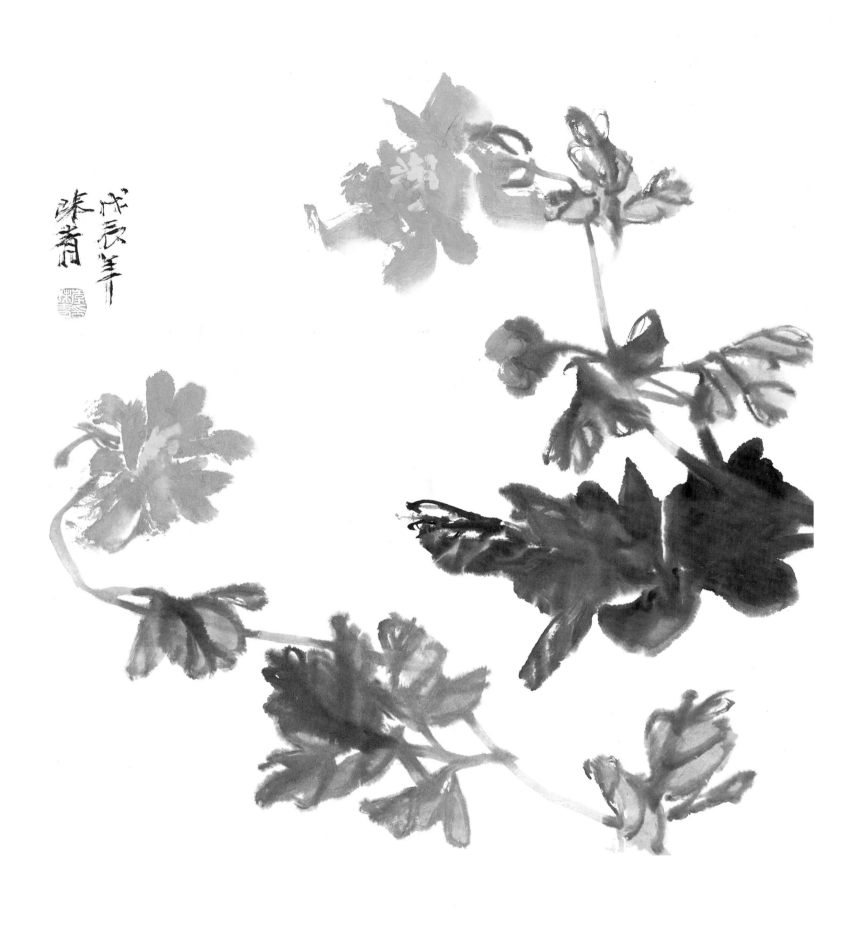

众芳唯牡丹

53cm × 49cm

1988 年

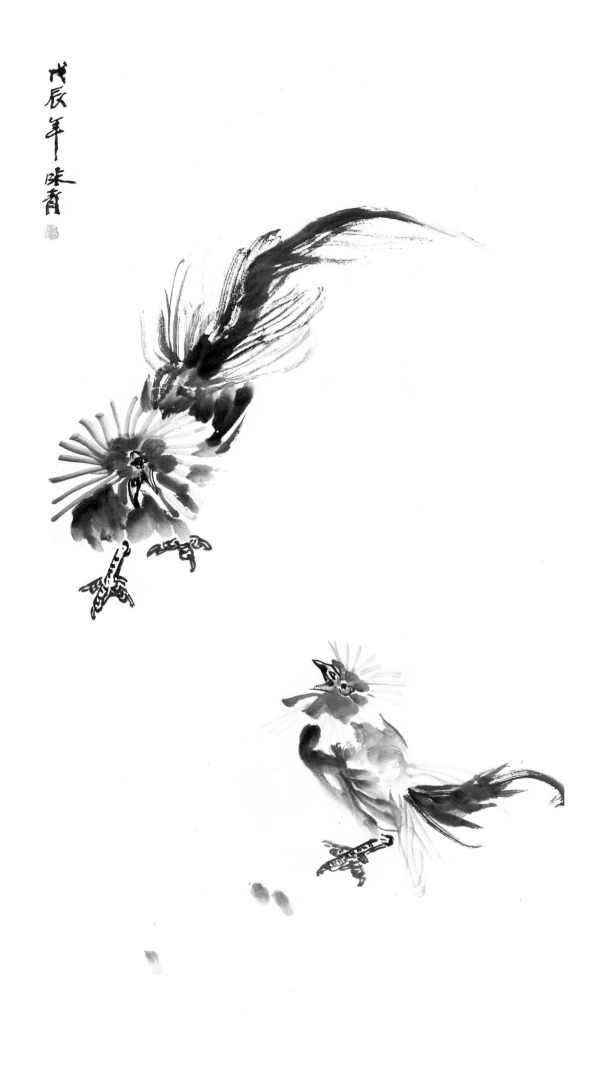

斗鸡
135cm×69cm
1988 年

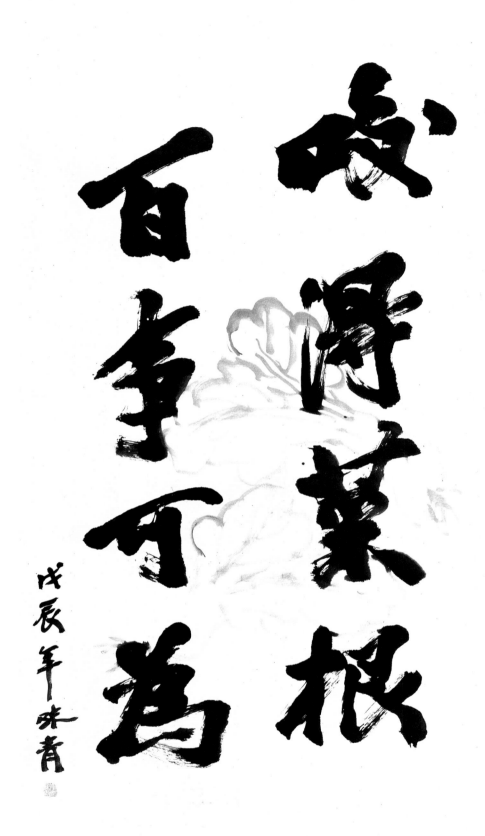

咬得菜根

百事可為

戊辰年味青

书法

140cm × 69cm

1988 年

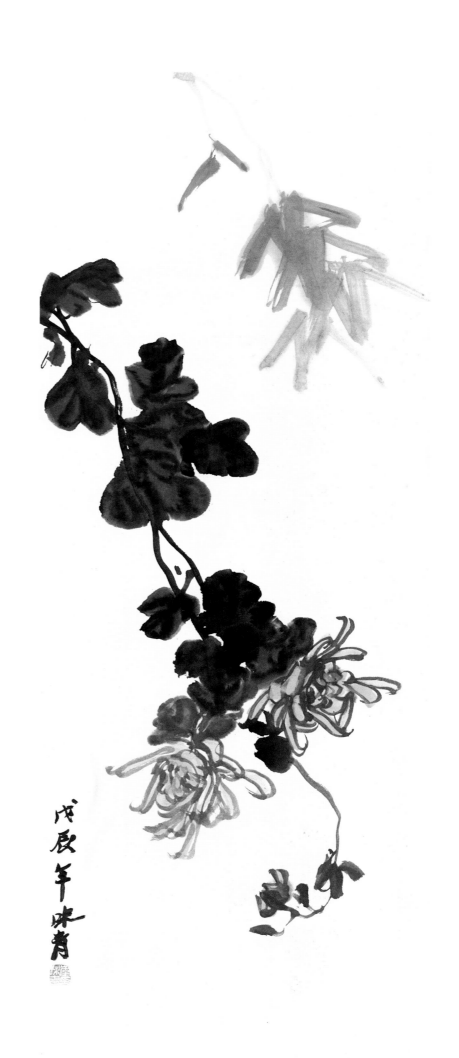

奇艳出谁家

93cm × 34cm

1988 年

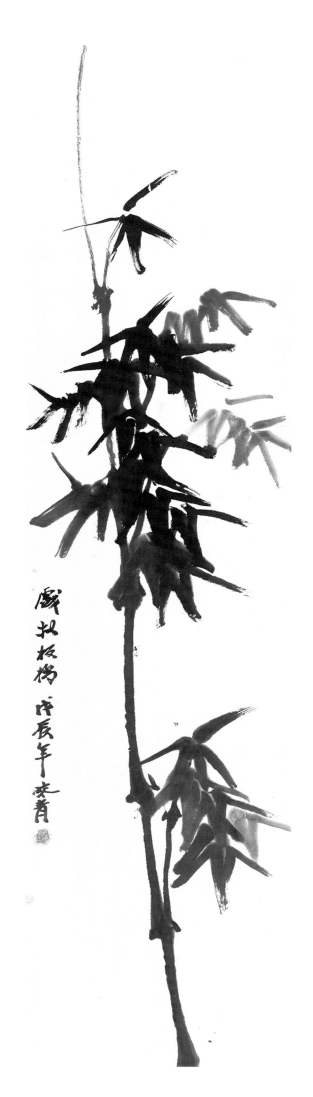

戏拟板桥

138cm × 35cm

1988 年

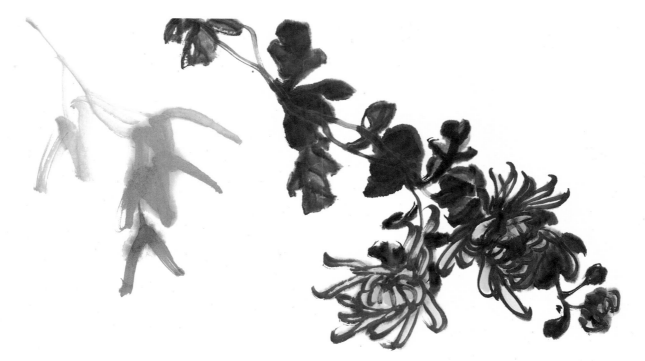

偶得菊竹

34cm × 68cm

1988 年

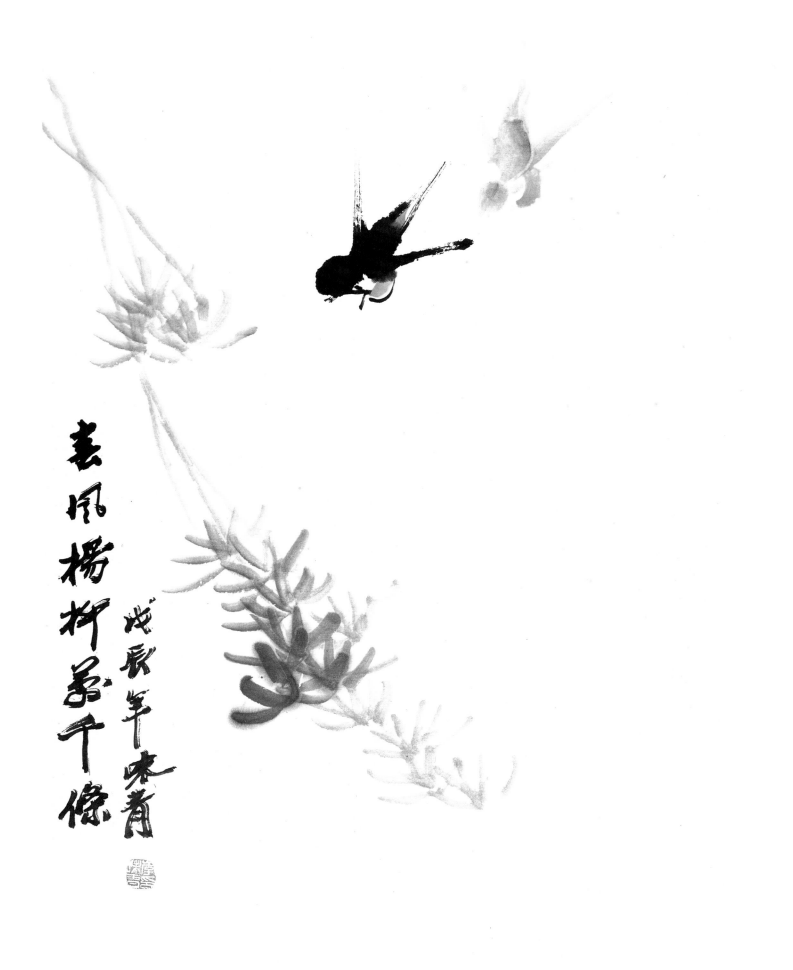

春风杨柳万千条
68cm×45cm
1988 年

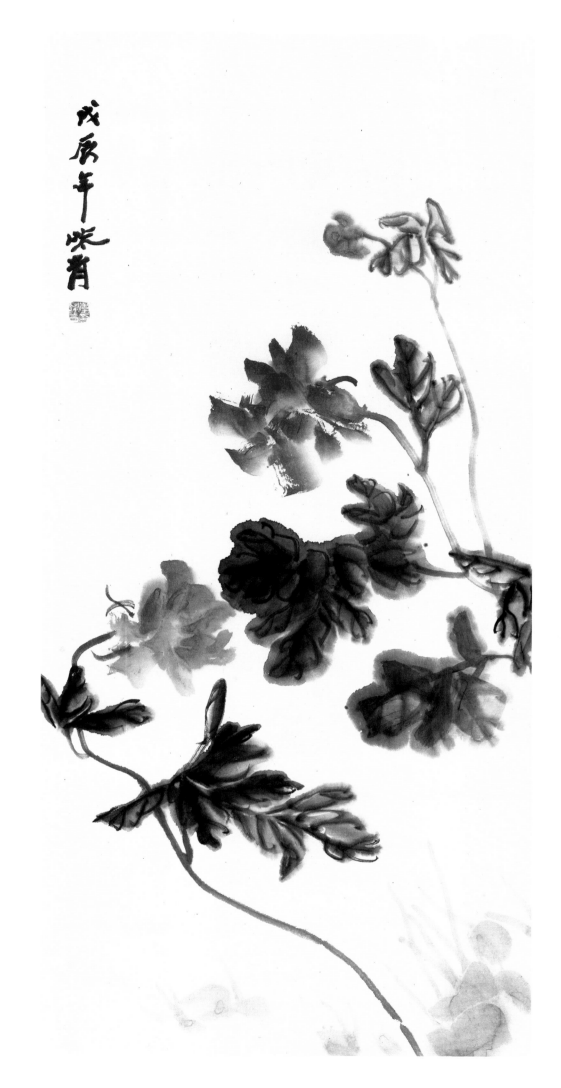

此为人间富贵花

97cm × 45cm

1988 年

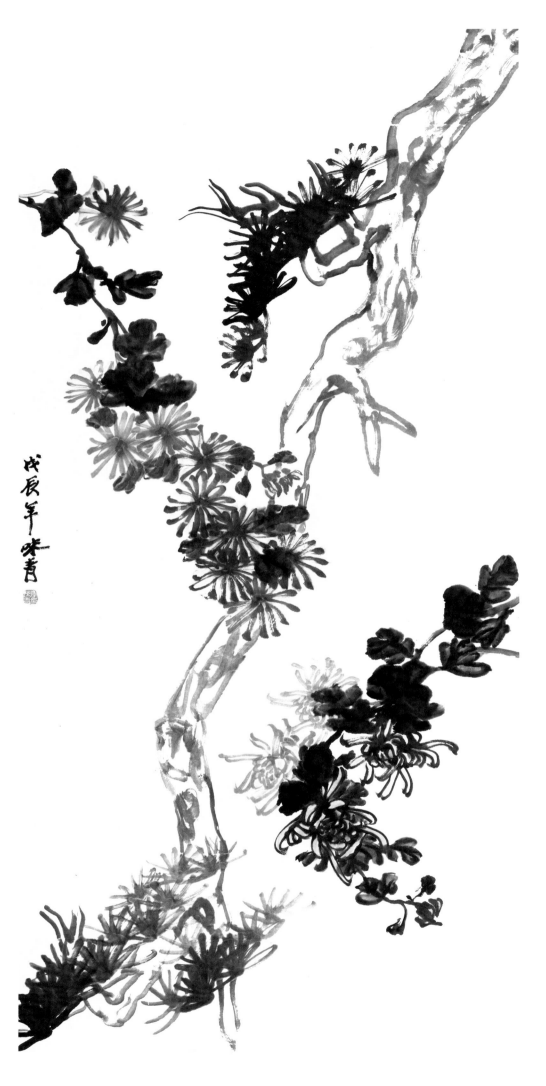

傲然人间两君子
134cm × 64cm
1988 年

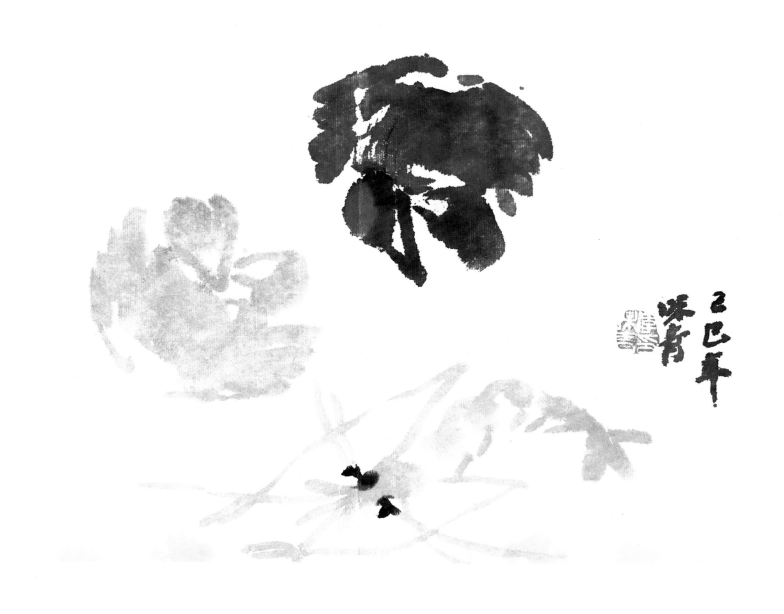

和睦

24.5cm × 33cm

1989 年

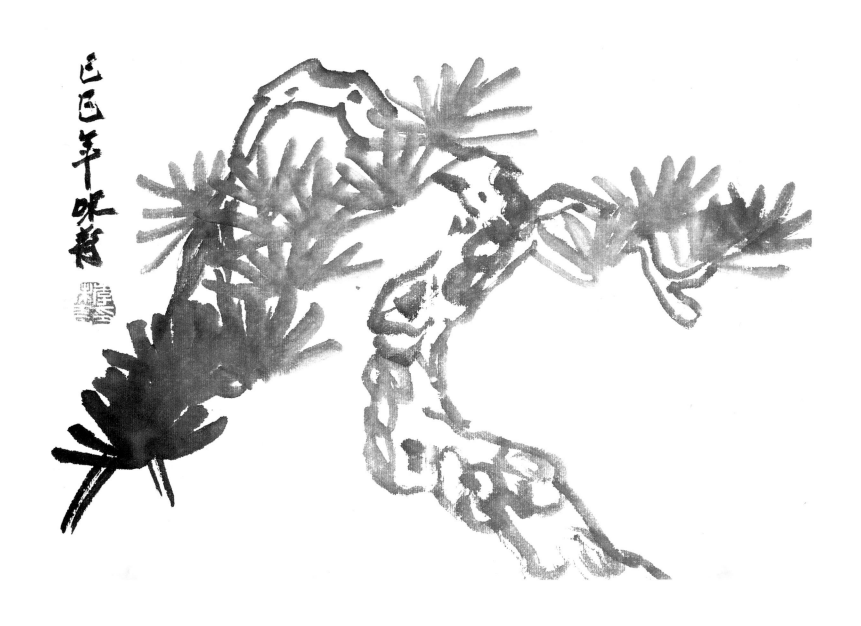

盘龙

24.5cm×33cm

1989 年

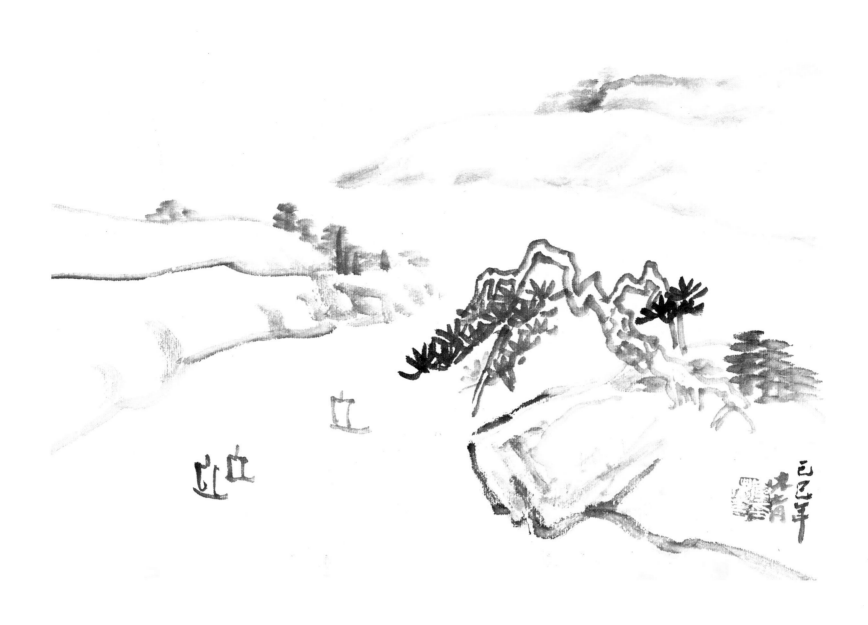

梦中常游
24.5cm × 33cm
1989 年

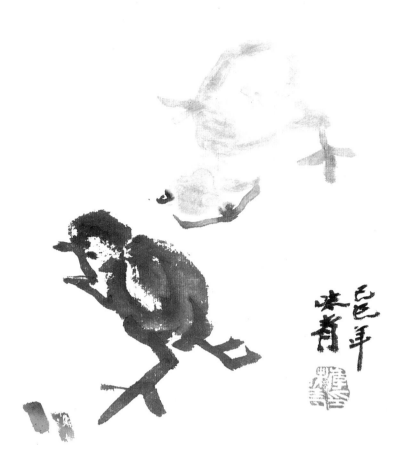

满纸笑声

24.5cm × 33cm

1989 年

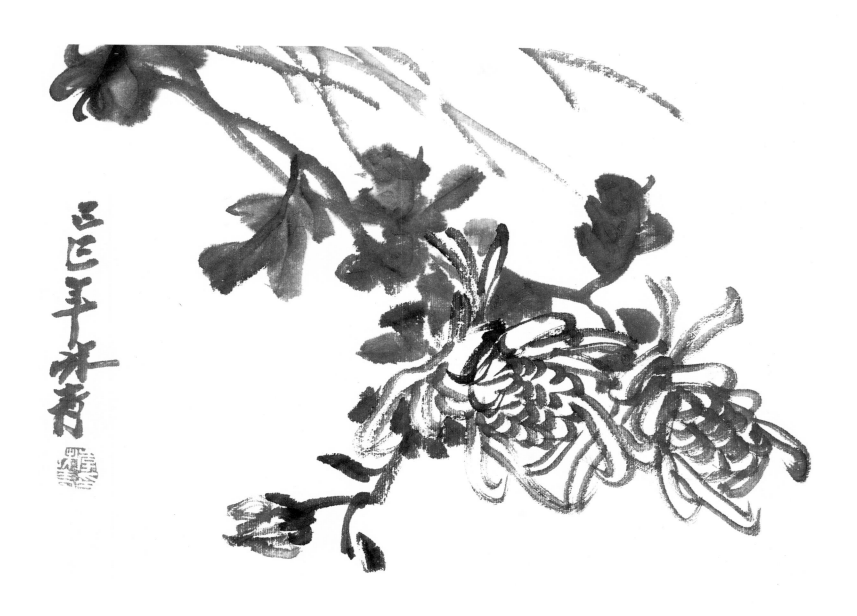

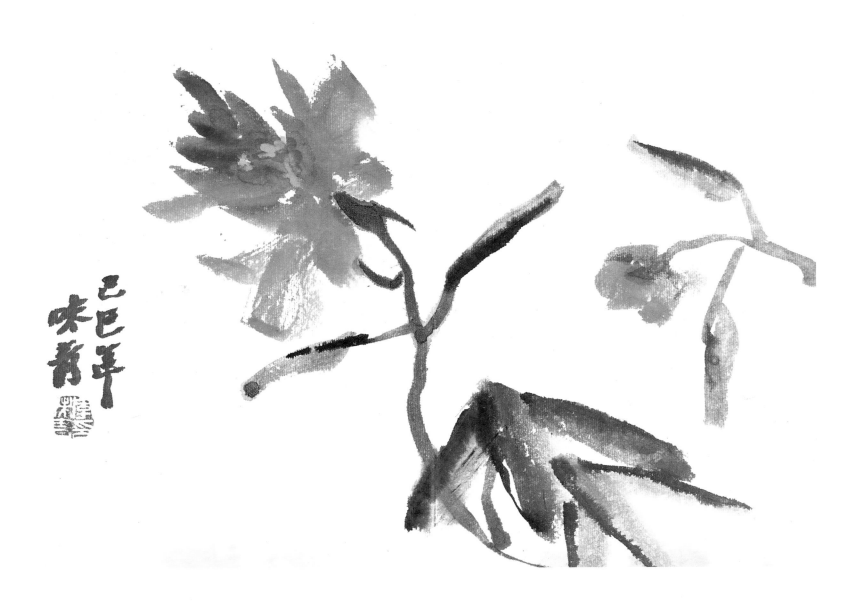

徐熙曾入画

24.5cm × 33cm

1989 年

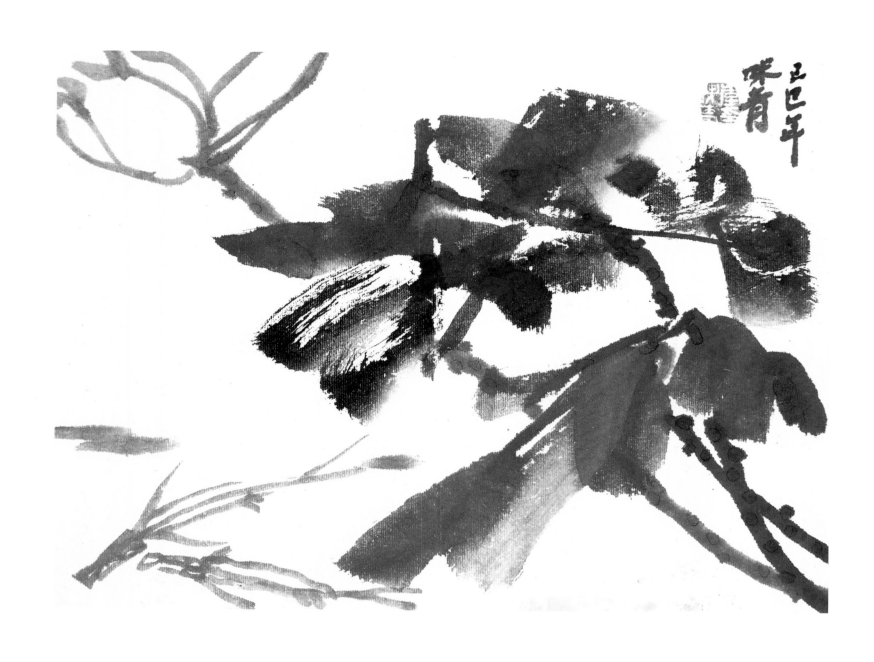

清漪弄影

24.5cm × 33cm

1989 年

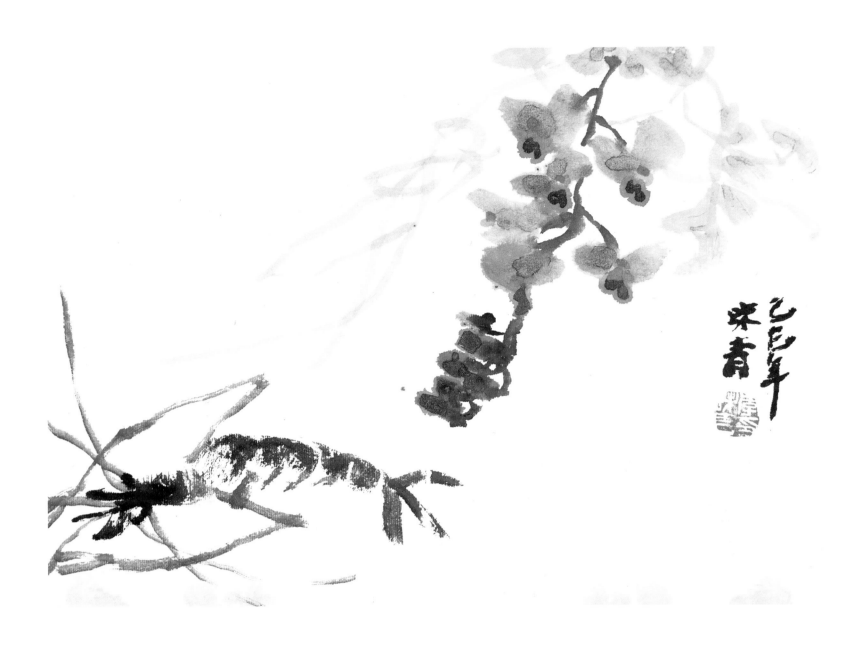

天降紫帷

24.5cm × 33cm

1989 年

竹花开白玉盘
24.5cm×33cm
1989 年

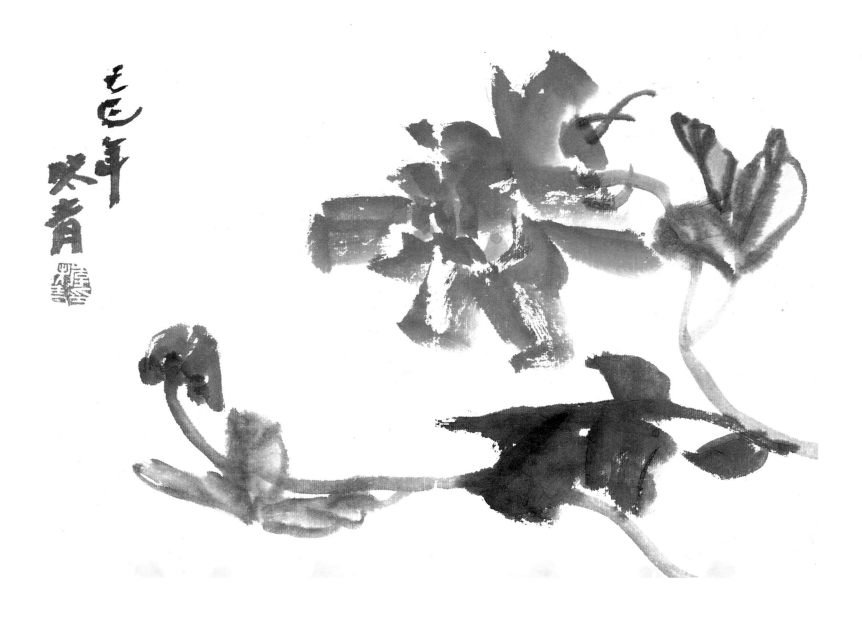

独占人间第一香

24.5cm × 33cm

1989 年

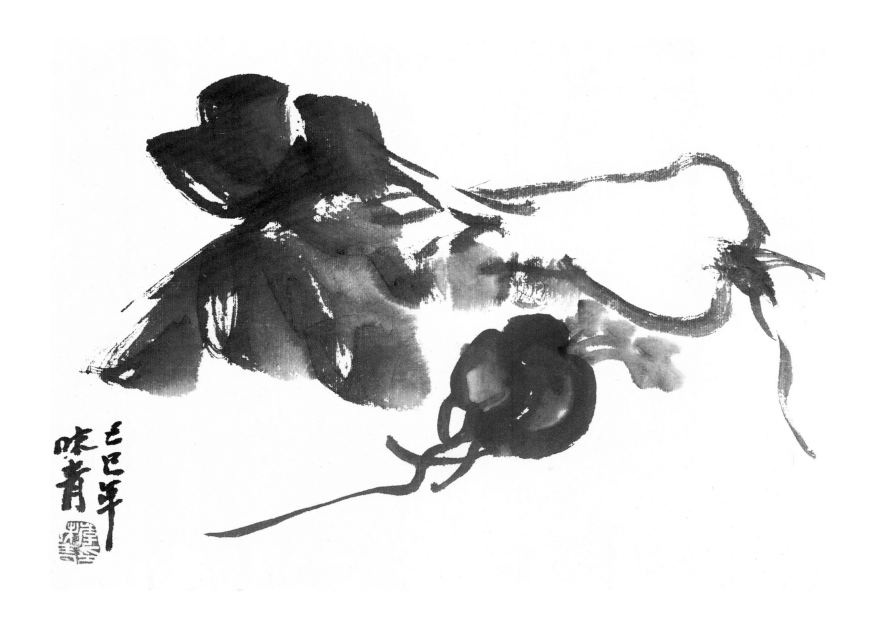

十月萝卜小人参

24.5cm × 33cm

1989 年

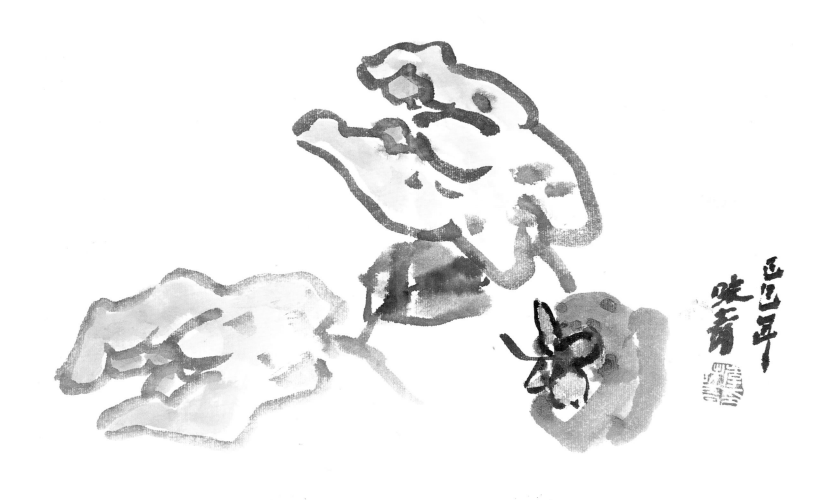

万世佛缘

24.5cm × 33cm

1989 年

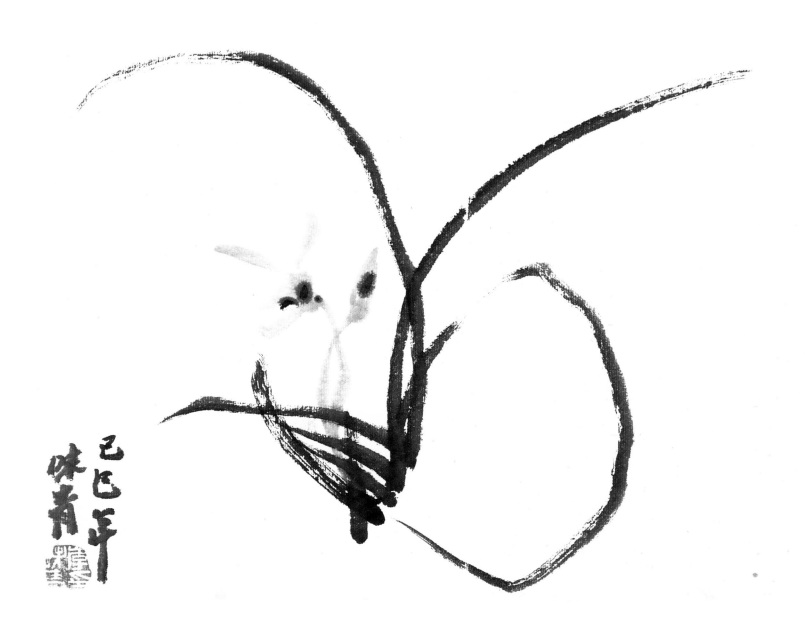

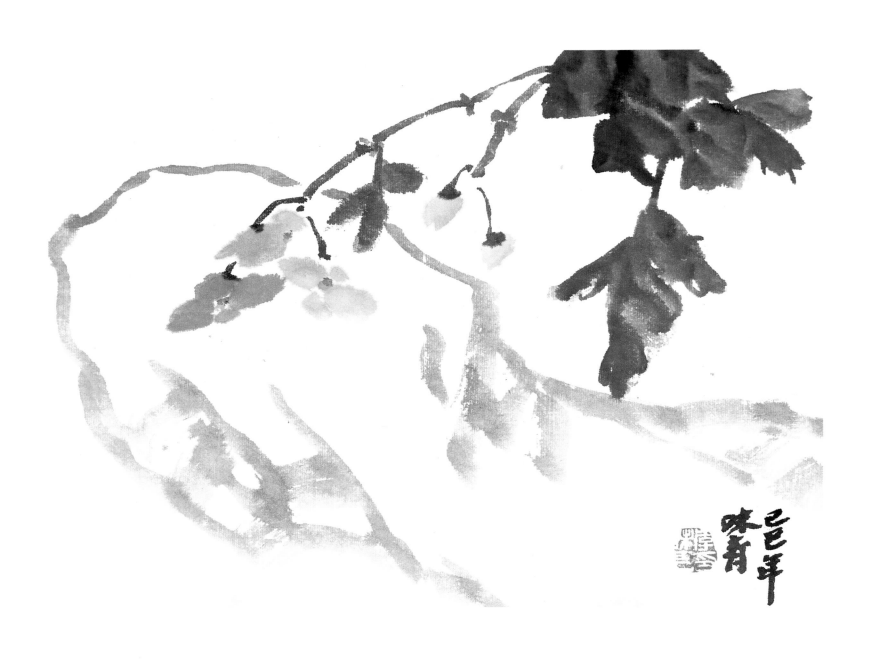

烂漫春光

24.5cm × 33cm

1989 年

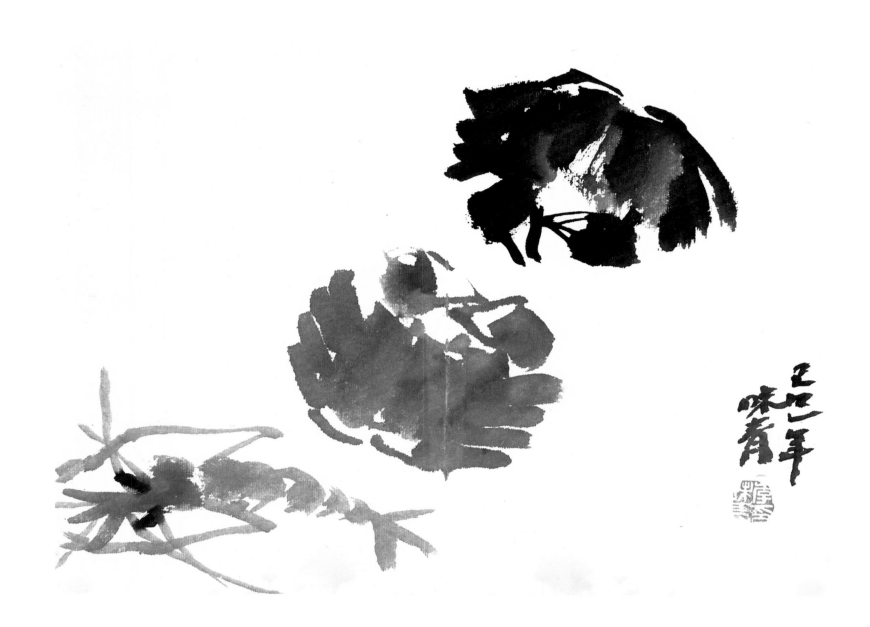

湖里佳偶

24.5cm × 33cm

1989 年

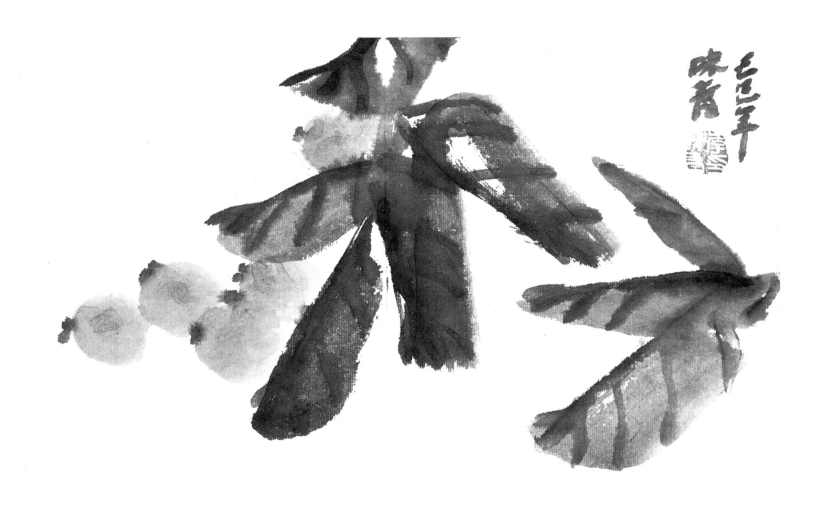

摘尽枇杷一树金

24.5cm × 33cm

1989 年

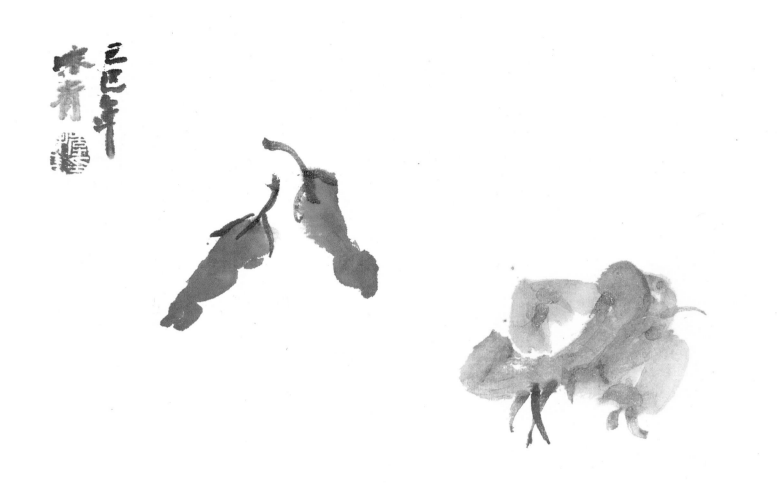

生活的滋味
24.5cm × 33cm
1989 年

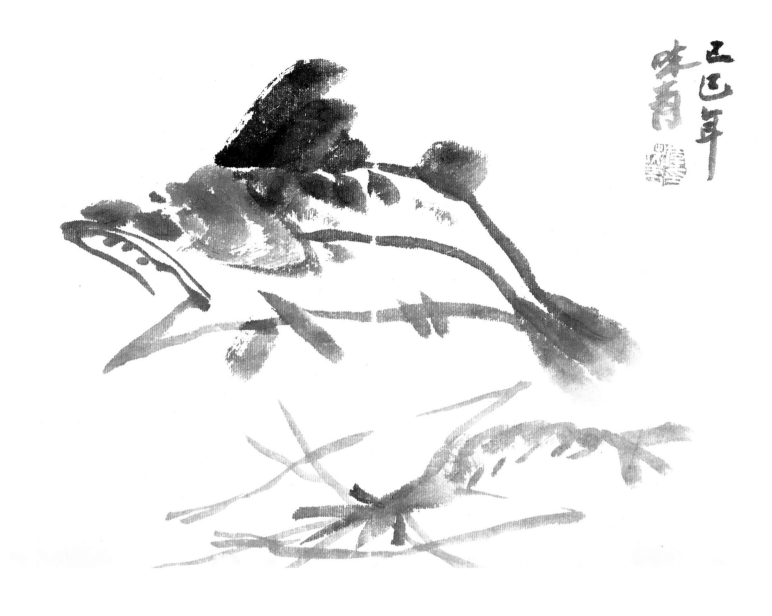

桃花流水鳜鱼肥

24.5cm × 33cm

1989 年

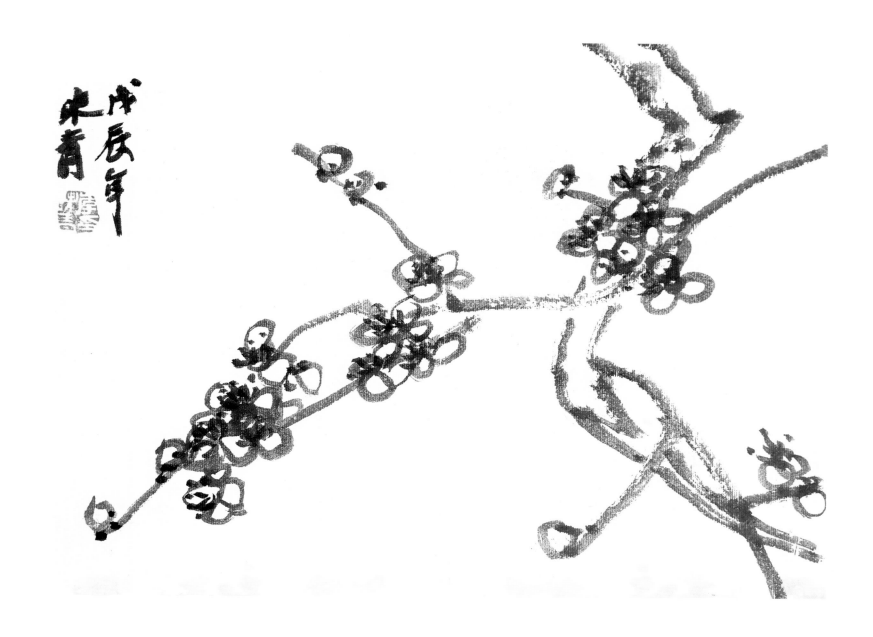

乾坤清气
24.5cm × 33cm
1989 年

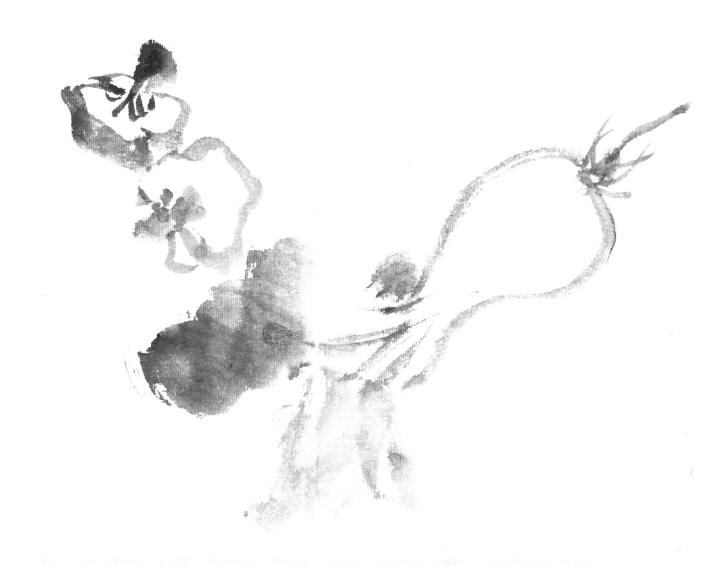

寻常之物

24.5cm × 33cm

1989 年

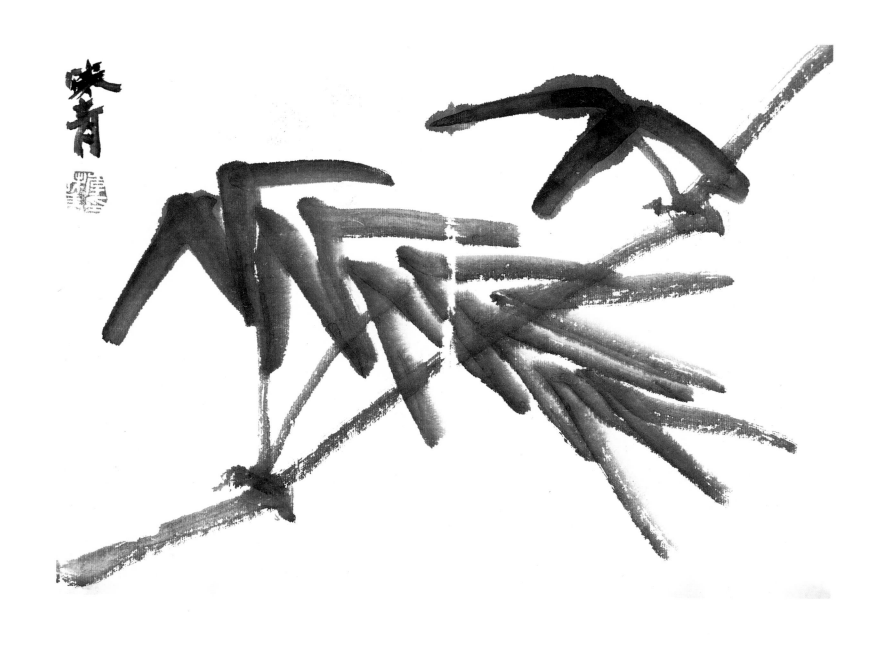

竹报平安

24.5cm × 33cm

1989 年

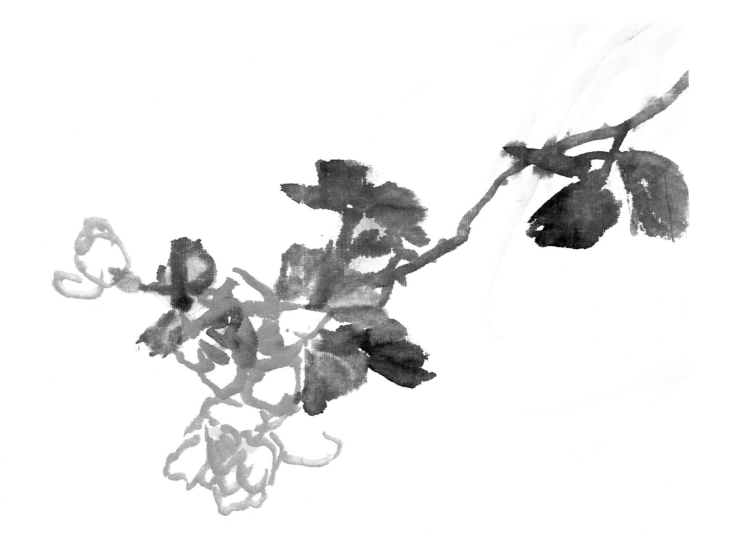

争艳

24.5cm × 33cm

1989 年

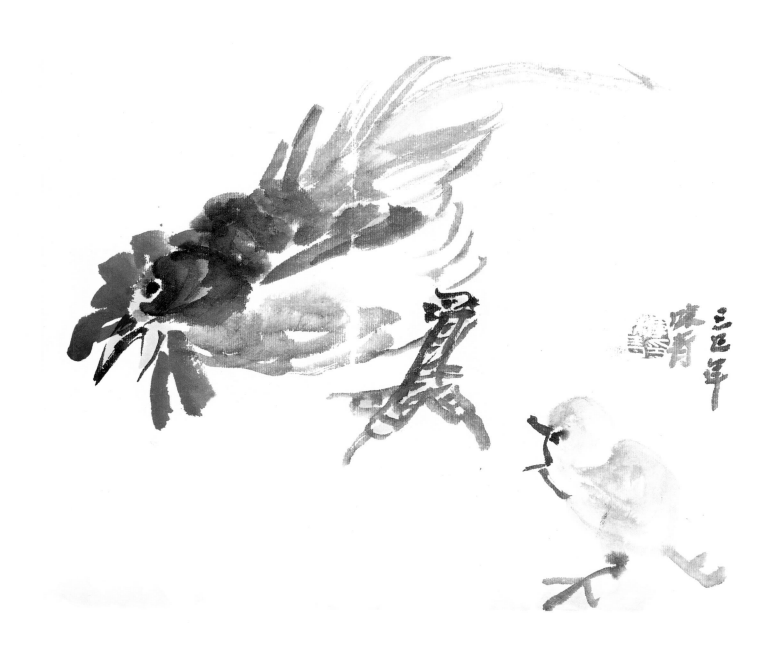

父子俩

24.5cm × 33cm

1989 年

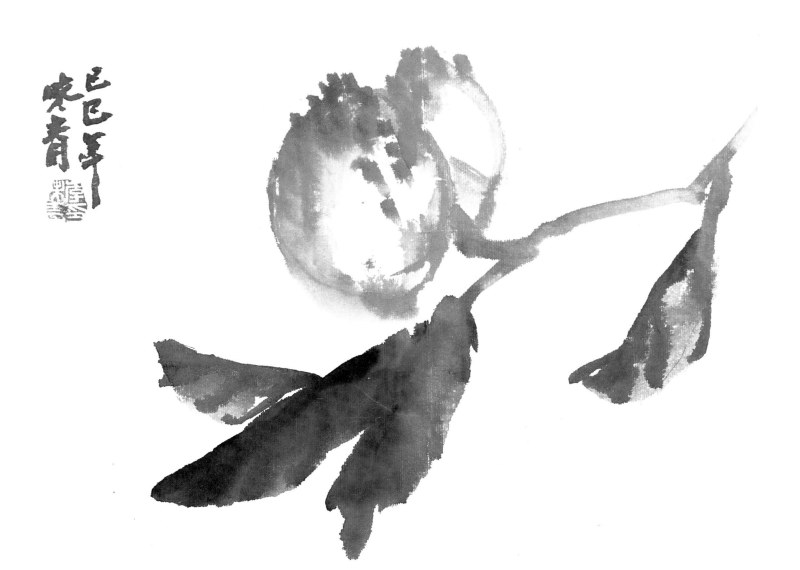

三千年之桃

24.5cm × 33cm

1989 年

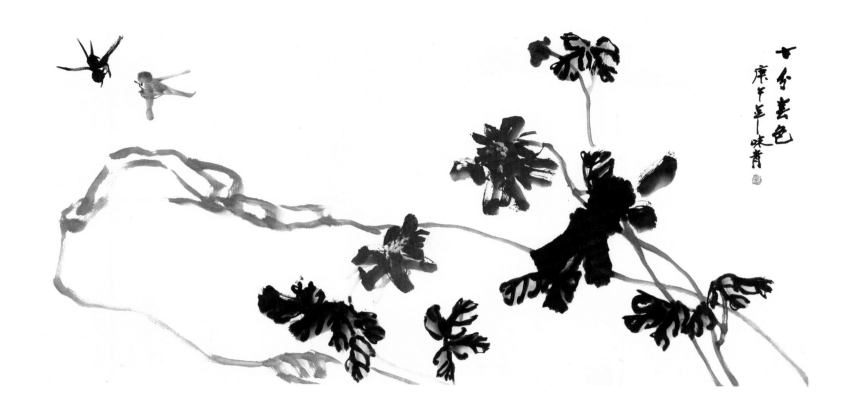

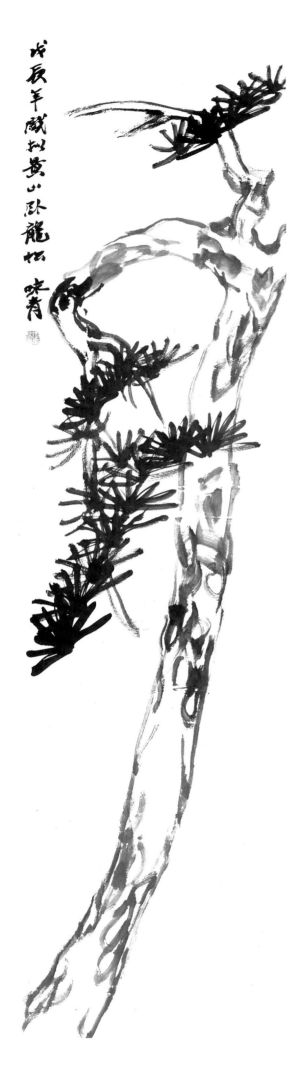

铁骨铮铮

135cm × 34cm

1990 年

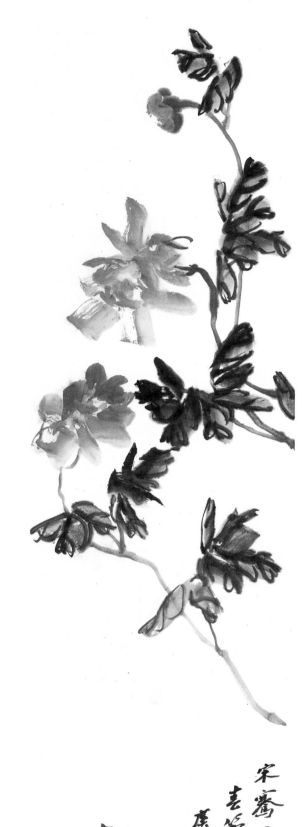

迎春曲

140cm × 35cm

1990 年

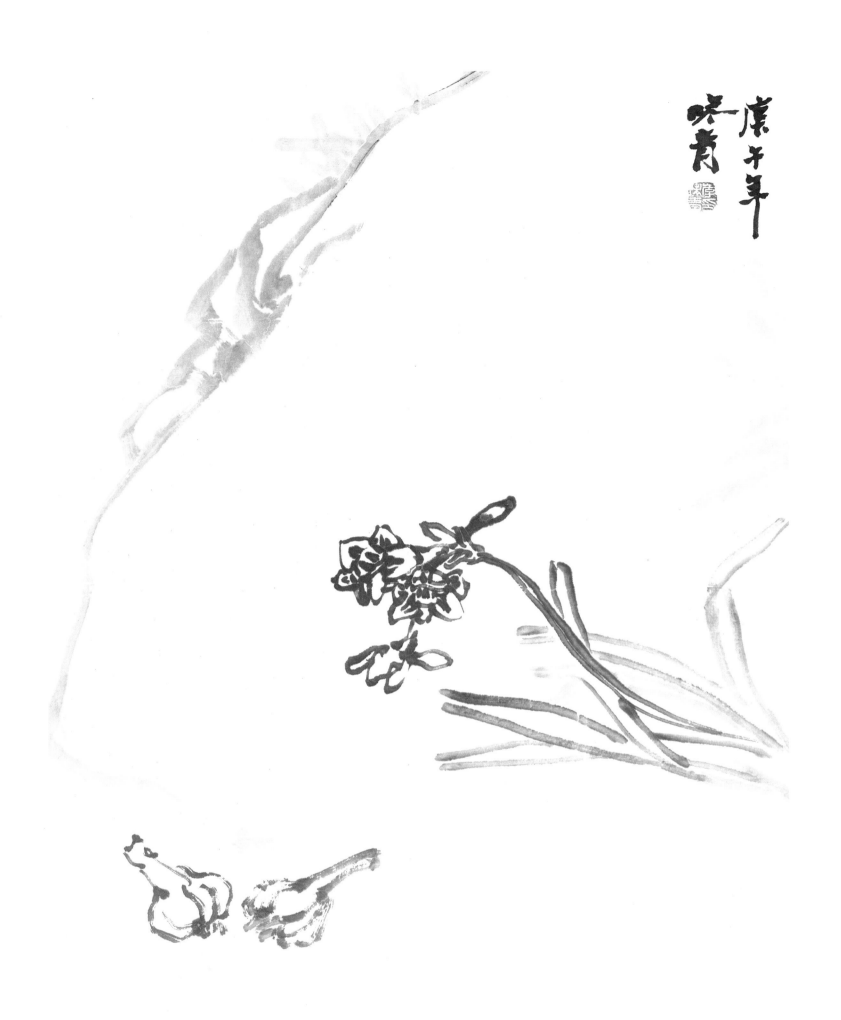

水仙有仙姿

69cm×49cm

1990 年

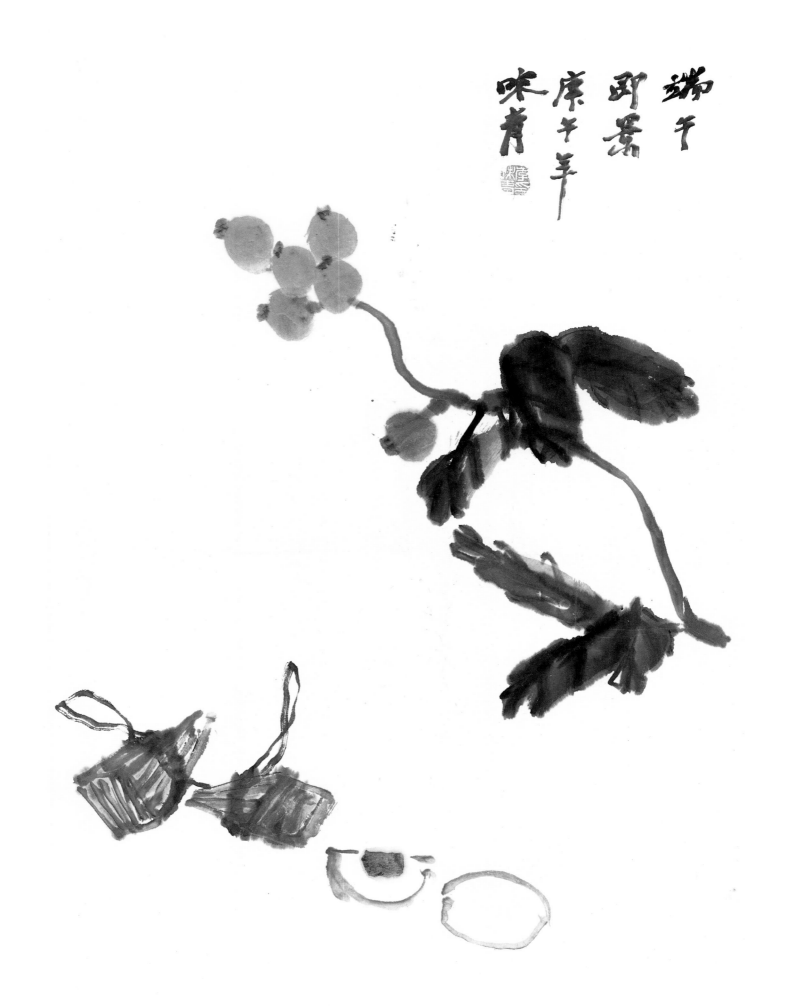

端午即景

68cm × 46cm

1990 年

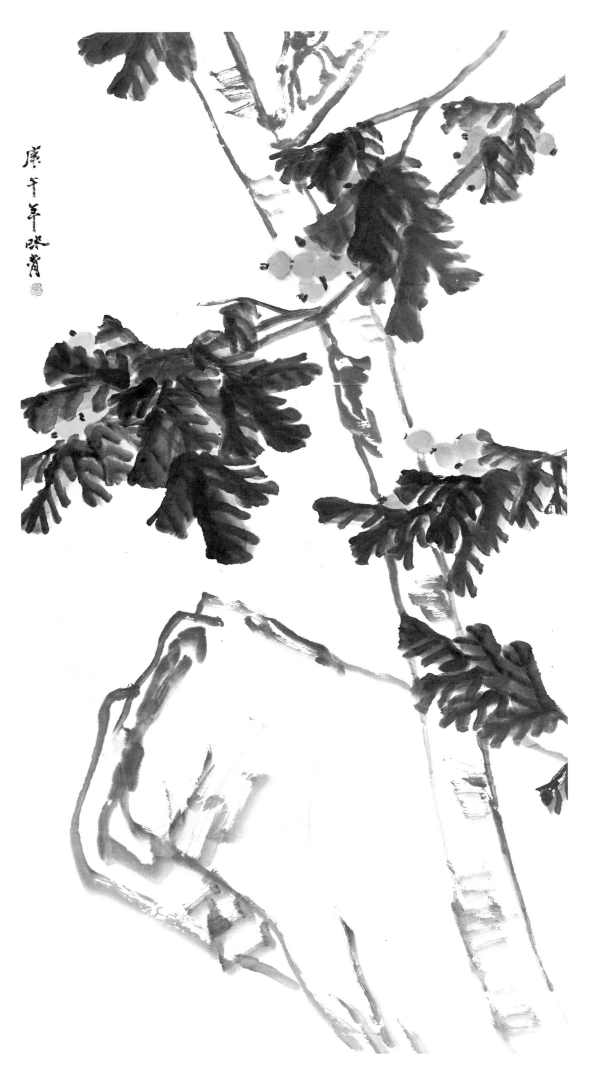

夏首荐枇杷

151cm × 78cm

1990 年

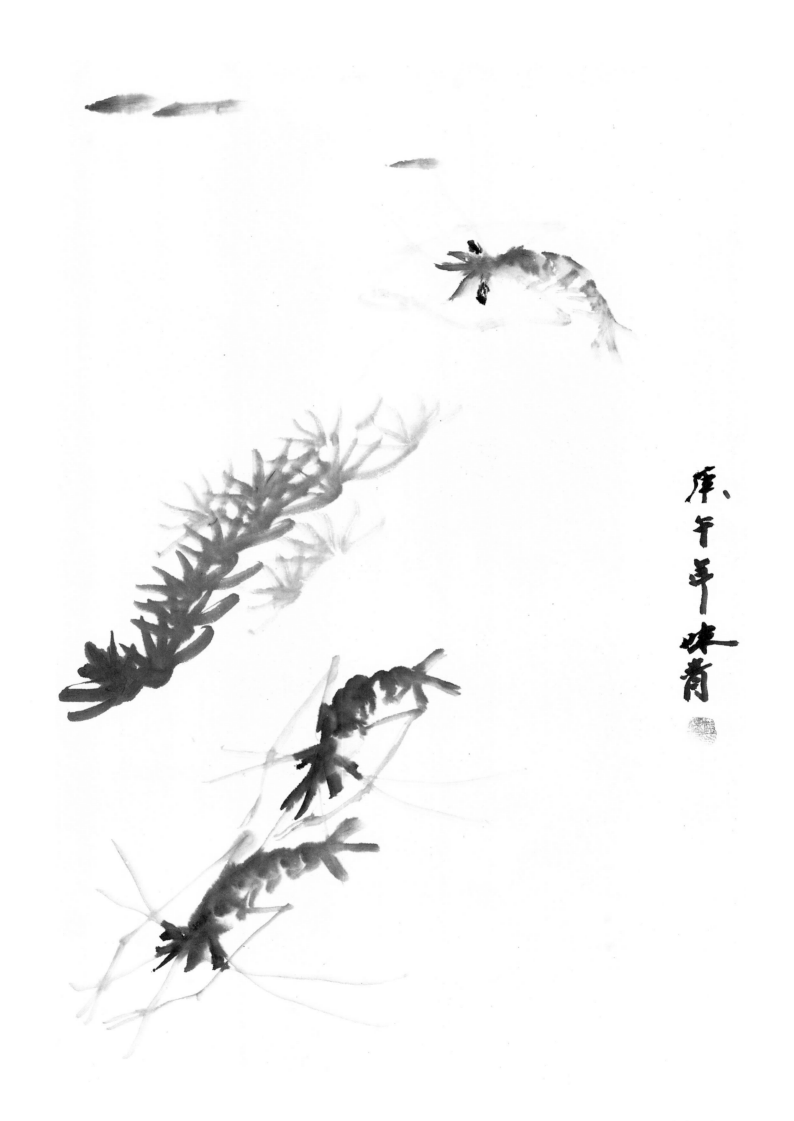

洞庭湖里有此物
68cm × 44cm
1990 年

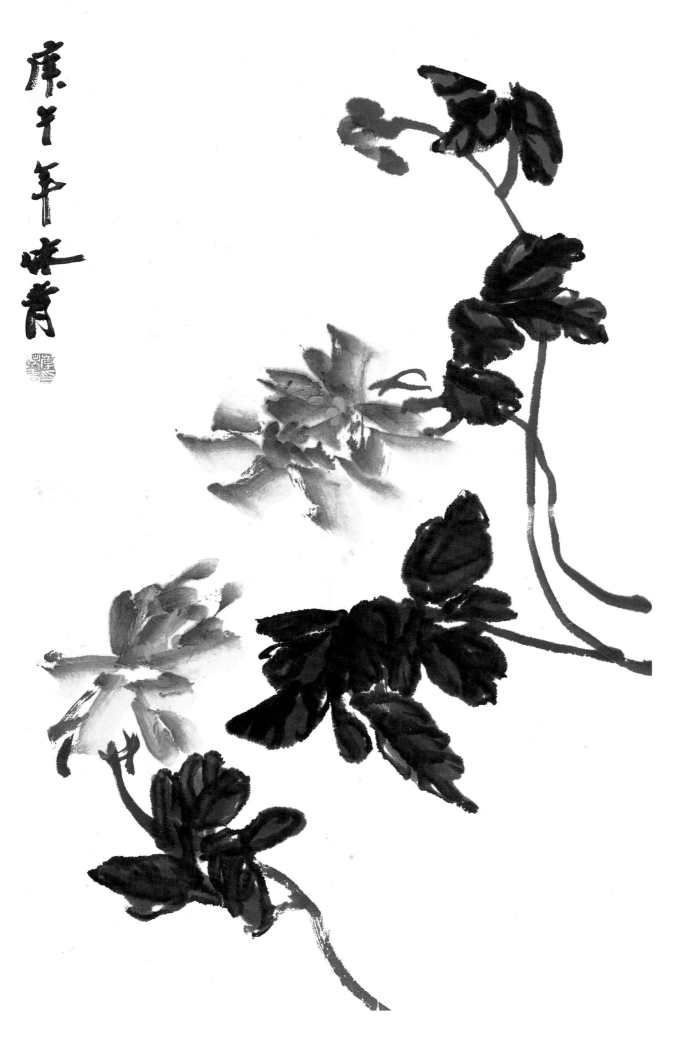

赤霞灿灿

68cm × 40cm

1990 年

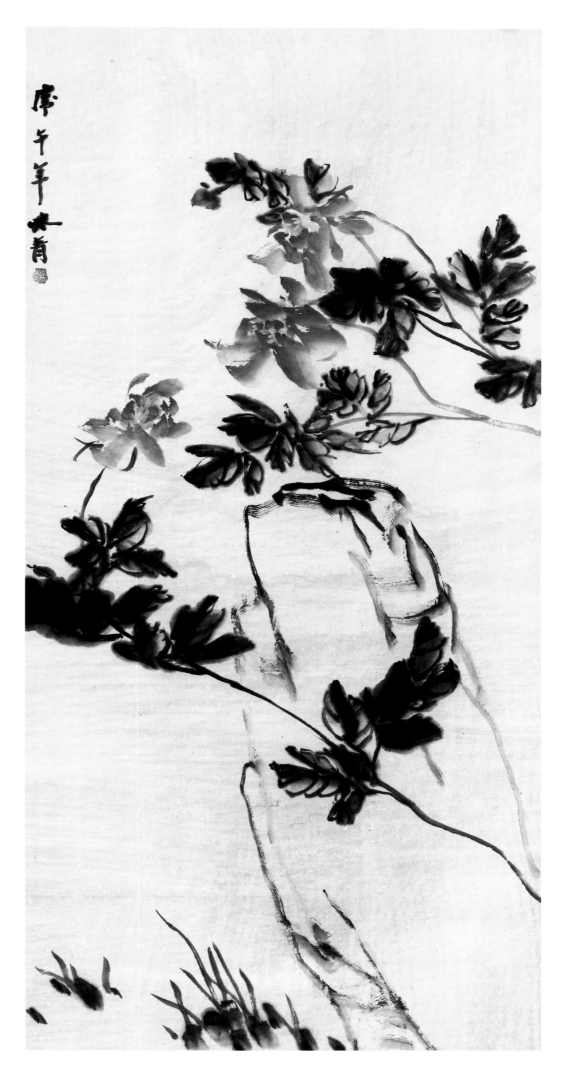

百花之冠

136cm × 66cm

1990 年

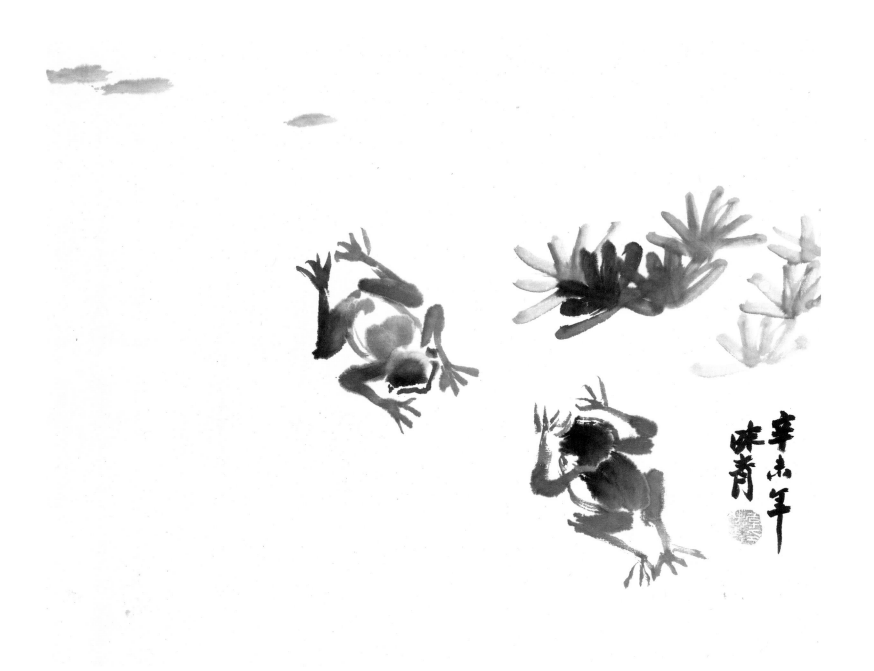

听取蛙声一片

35cm × 42cm

1991 年

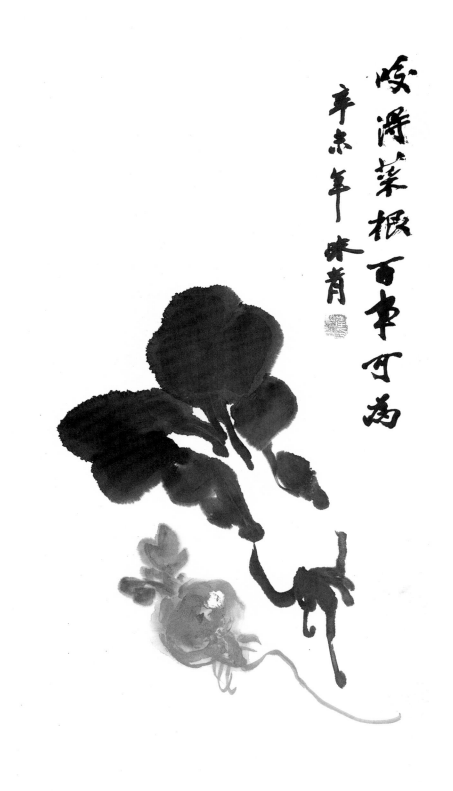

咬得菜根 百事可为
辛未年 味青

咬得菜根百事可为

85cm × 34cm

1991 年

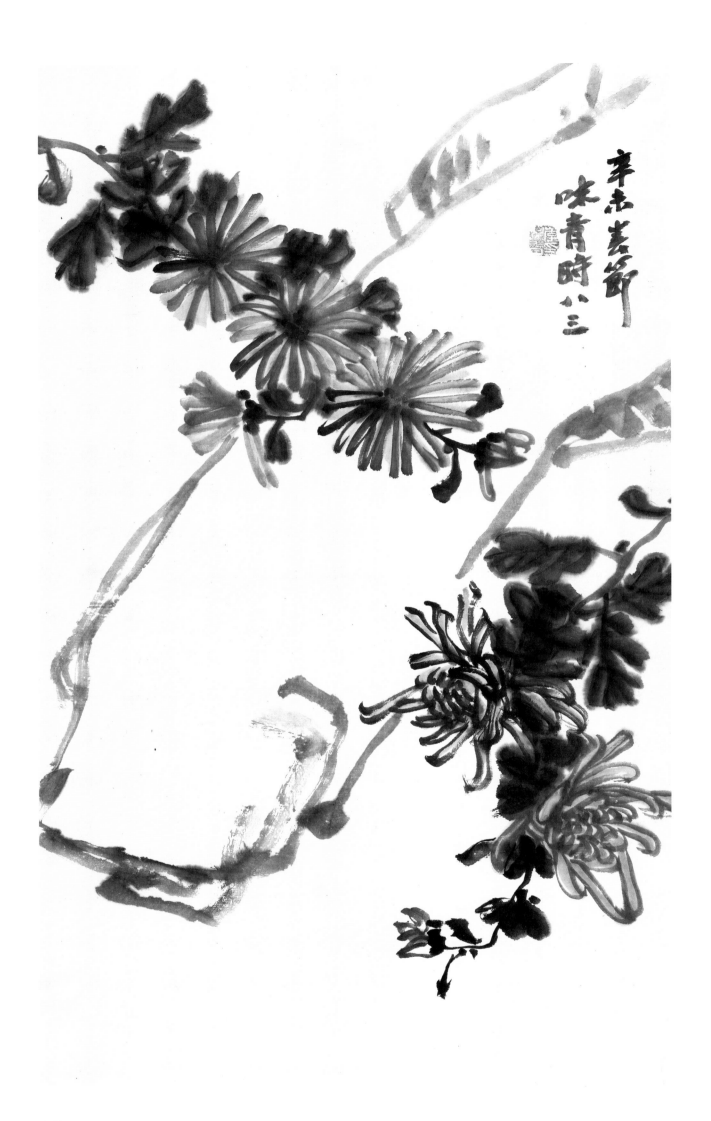

彩菊怪石
66cm×40cm
1991 年

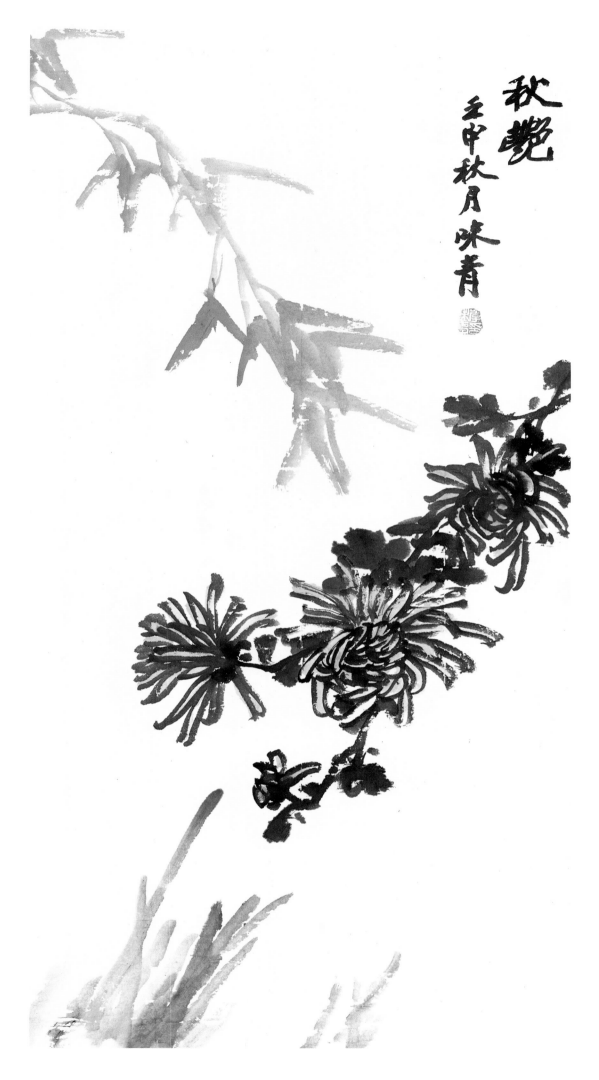

秋艳

76cm × 40cm

1992 年

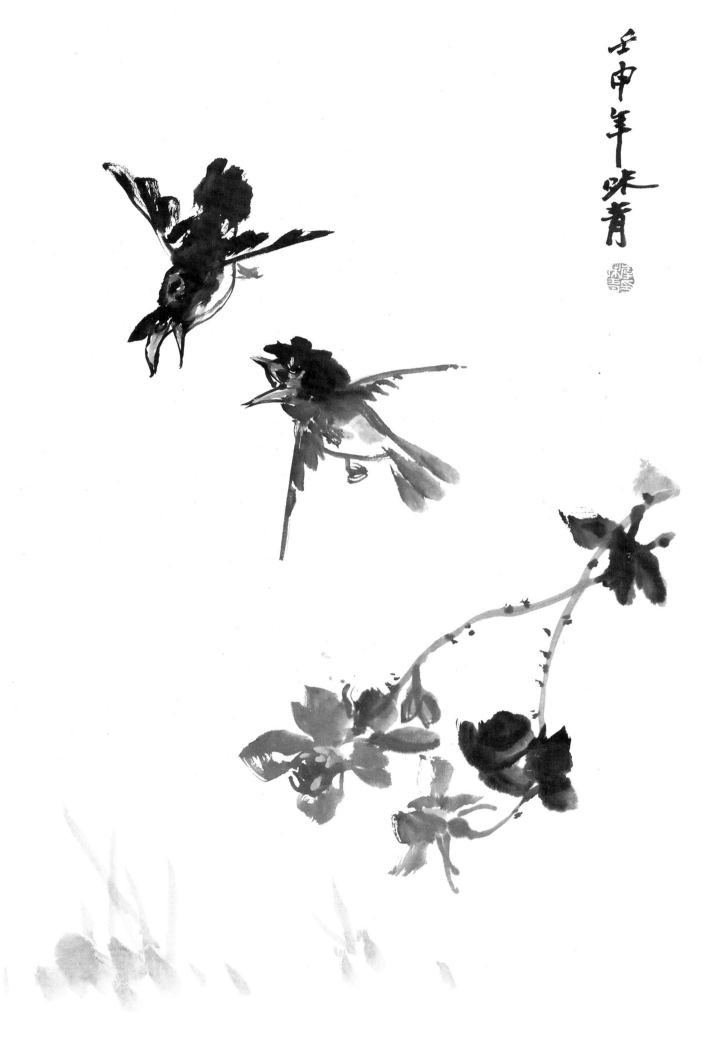

嬉戏

69cm × 46cm

1992 年

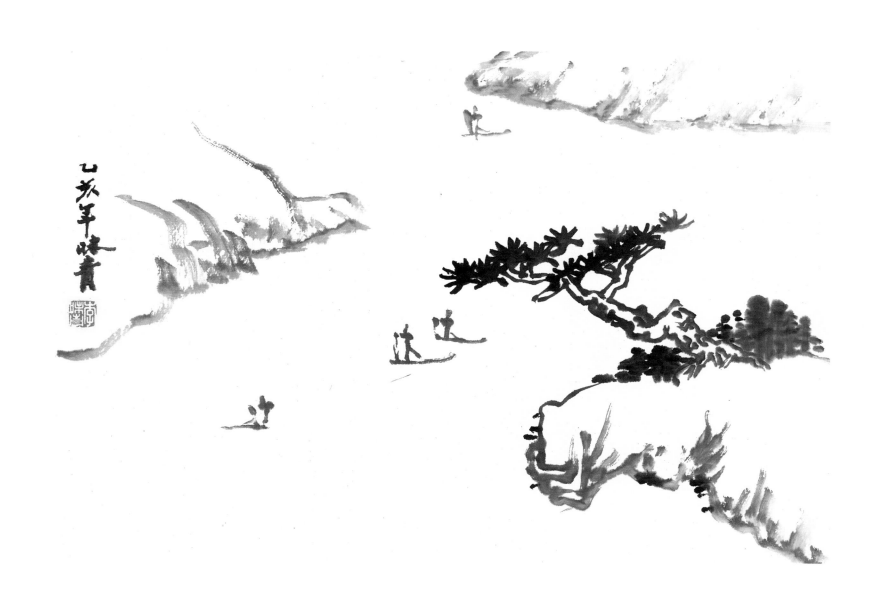

漫游富春
34cm × 49cm
1995 年

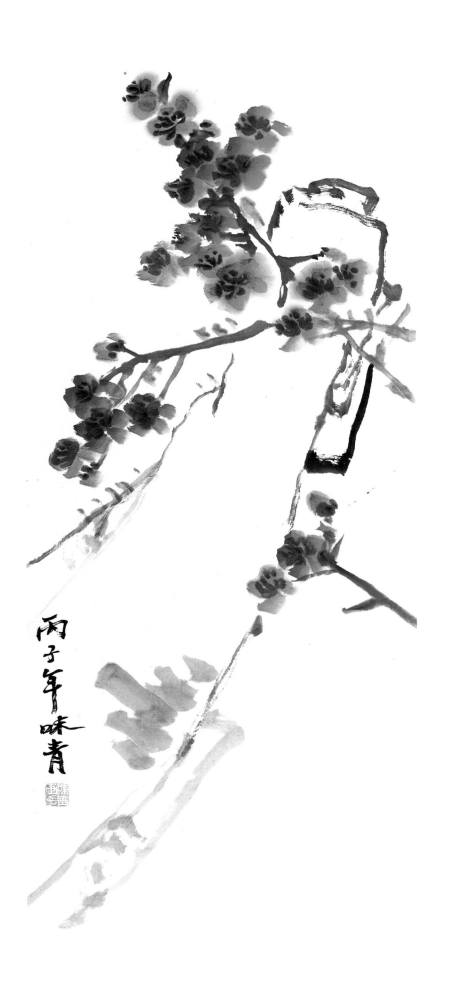

数点梅花天地心

93cm × 35cm

1996 年

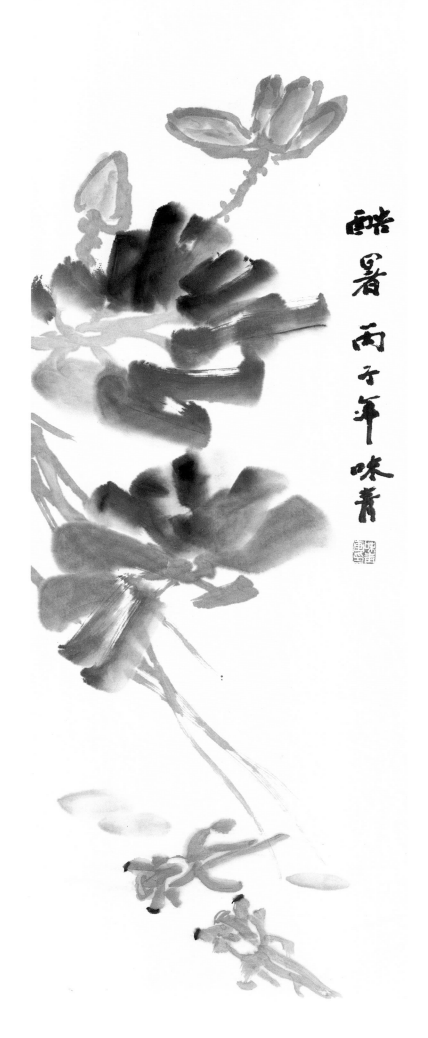

酷暑 丙子年 味青

酷暑
96cm×35cm
1996 年

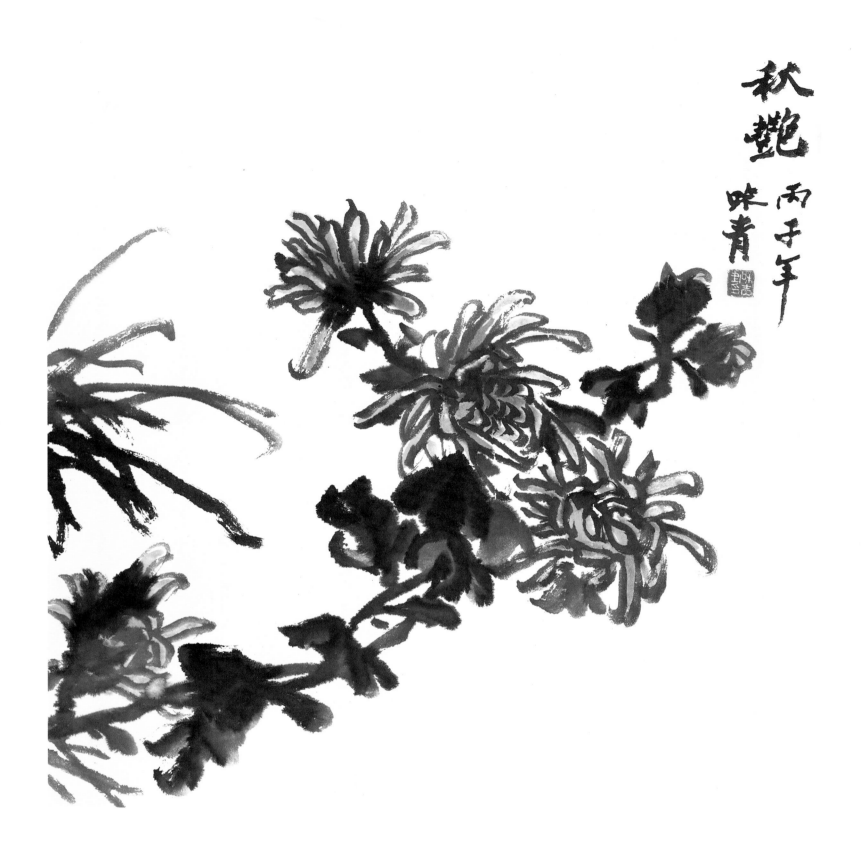

秋艳

65cm × 63cm

1996 年

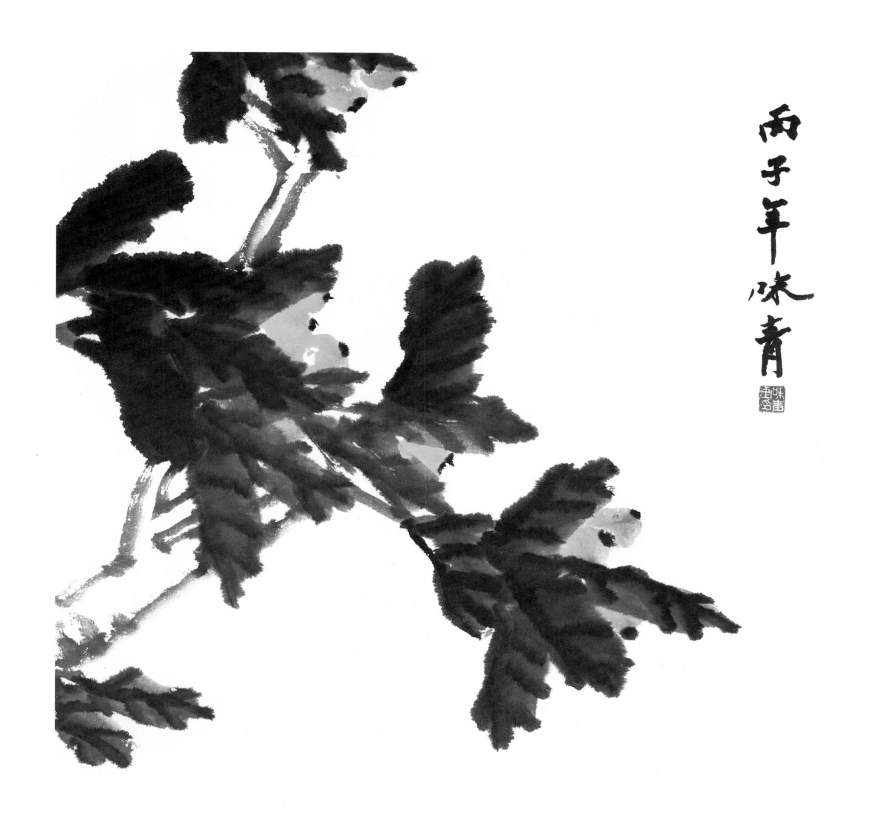

两子年味青 [印]

枇杷洲上紫檀开

65cm×63cm

1996 年

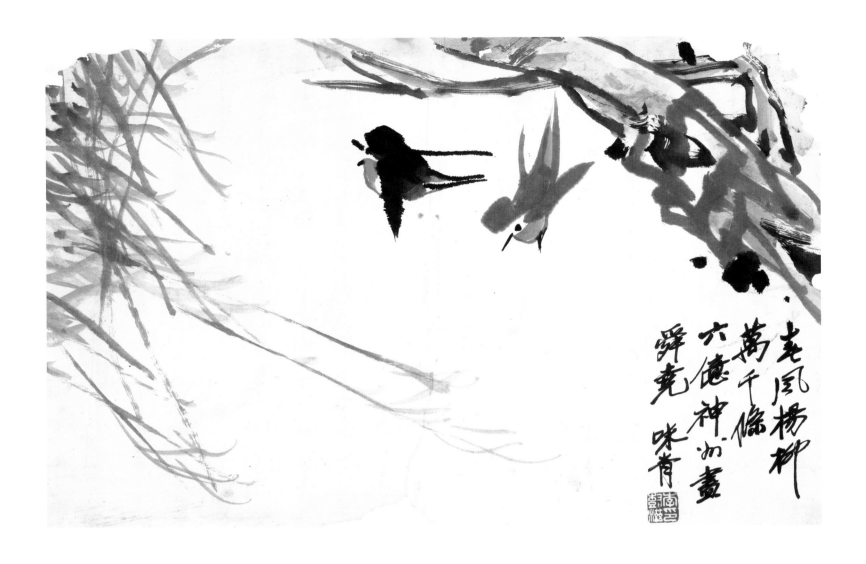

春风杨柳万千条

33cm×51cm

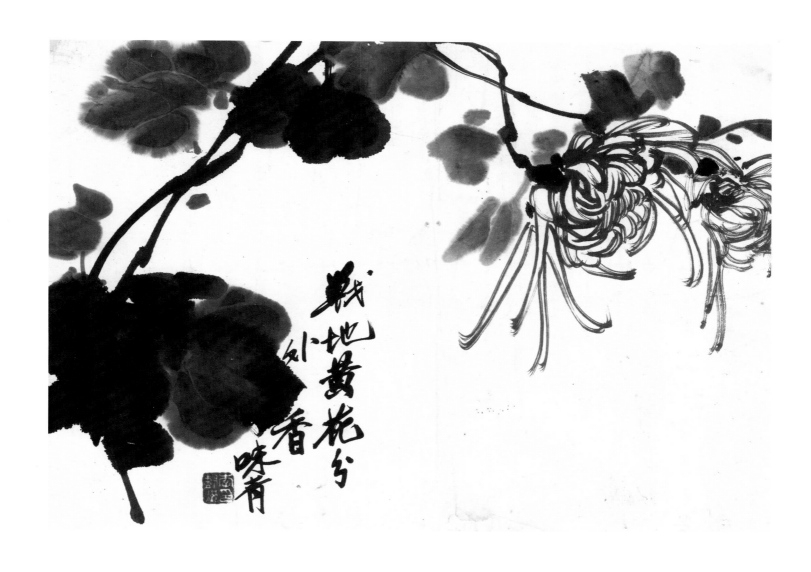

战地黄花分外香

33cm × 51cm

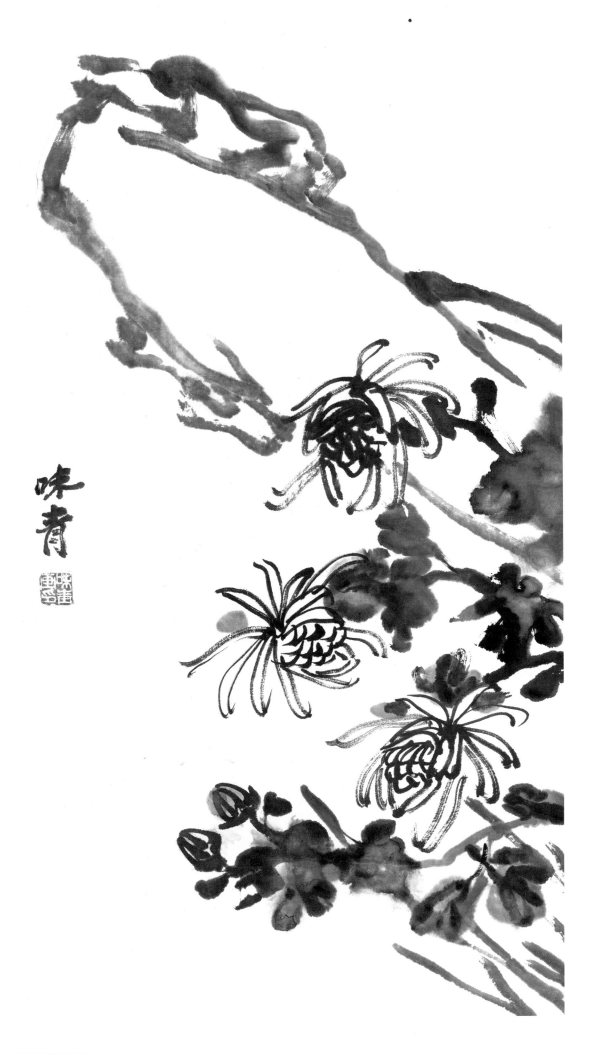

菊花烂漫艳秋光

68cm × 35cm

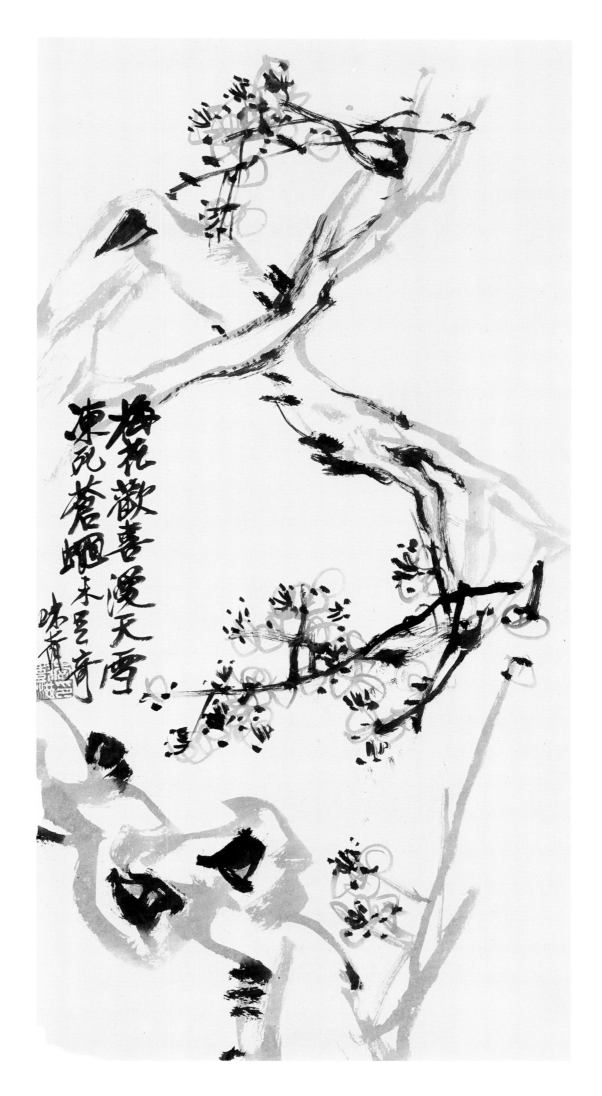

梅花欢喜漫天雪

56cm × 28cm

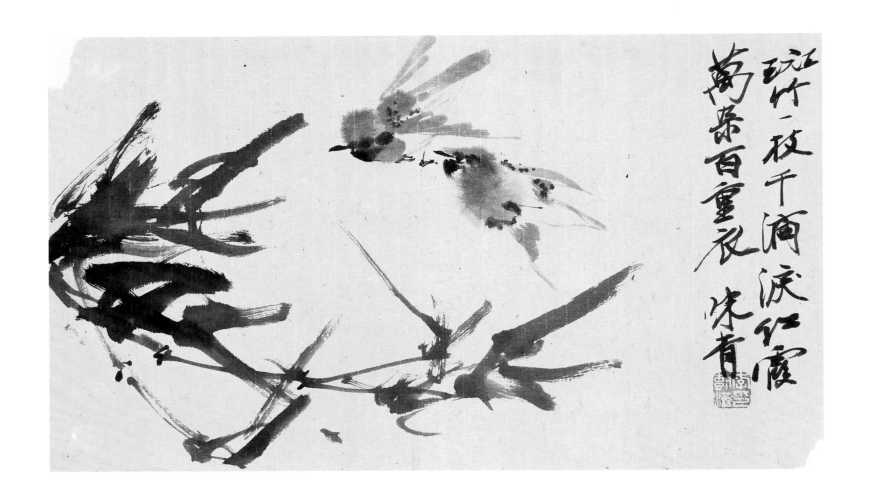

斑竹一枝千滴泪

24cm × 40cm

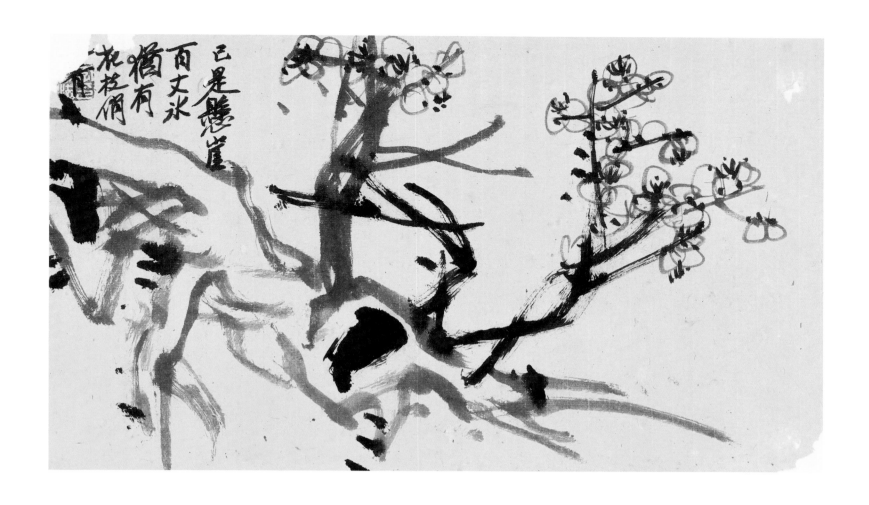

犹有花枝俏

24cm × 41cm

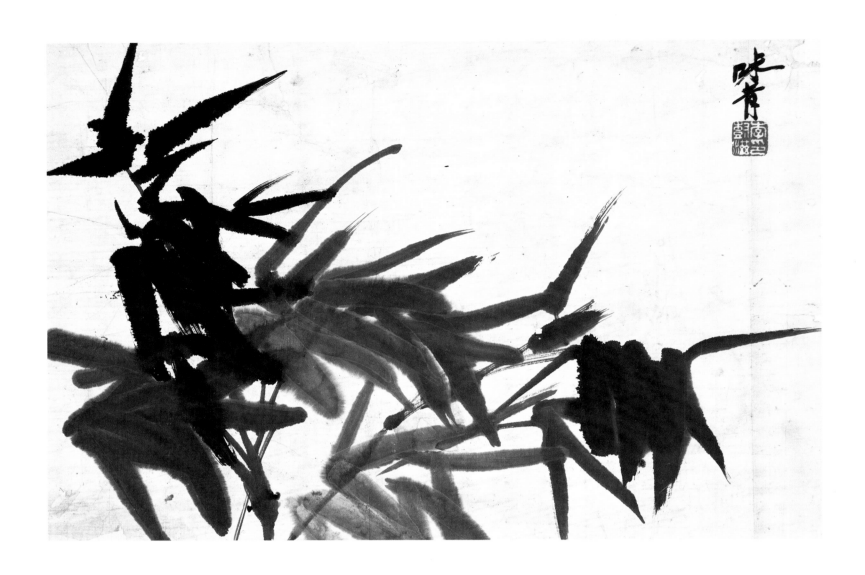

竹趣

29cm × 49cm

图书在版编目（CIP）数据

李味青国画集 / 李味青绘. -- 南京：江苏美术出版
社，2012.9
ISBN 978-7-5344-4994-9

Ⅰ. ①李… Ⅱ. ①李… Ⅲ. ①中国画-作品集
-中国-现代 Ⅳ. ①J222.7

中国版本图书馆CIP数据核字（2012）第215263号

出 品 人　周海歌

责任编辑　郑 潇　朱一希
装帧设计　李 子凤 楠
设计制作　江苏凤凰美术广告文化传播有限公司
图版摄影　南京卡曦文化传播有限公司
李邦之
责任校对　刁海裕
责任监印　生 伟

书　名　李味青国画集
绘　者　李味青
策　划　朱建东 朱成梁
主　编　王江作

出版发行　凤凰出版传媒股份有限公司
　　　　　江苏美术出版社（南京市中央路 165 号　邮编 210009）
出版社网址　http://www.jsmscbs.com.cn
经　销　凤凰出版传媒股份有限公司
印　刷　南京精艺印刷有限公司
开　本　787×1092　1/8
印　张　22
版　次　2012 年 12 月第 1 版 2012 年 12 月第 1 次印刷
标准书号　ISBN 978-7-5344-4994-9
定　价　240.00 元

营销部电话　025-68155677　68155670　营销部地址　南京市中央路 165 号

江苏美术出版社图书凡印装错误可向承印厂调换